香港代表

運動・有一種信念

序

起動 · 喜動

運動的好處毋庸置疑。在生活節奏急速的大都會，運動可為我們枯燥乏味、壓力沉重的處境，帶來喜悅和樂趣。

香港青年協會一直重視青年的全健身心發展，致力協助他們建立良好運動習慣。我們在全港 18 區推廣體育活動，鼓勵青年透過運動，磨鍊意志、健身強體，並帶動社區共同響應，發放更多正向能量。

本書結集了香港近十位運動員的心路歷程。他們面對艱苦而密集的訓練、嚴峻而高壓的挑戰，目標是跨越困難、突破自我，成為傑出運動員。他們能夠獲取殊榮，在國際舞台上為港爭光，背後是默默付出的汗水和努力，值得我們敬佩和欣賞。

運動精神蘊含一份堅定不移的信念，或是堅持、或是奮鬥、或是團結、或是超越舊有成績；只有親自參與，才能體會箇中真義。

何永昌

香港青年協會總幹事

二零一八年七月

3

推薦序

在過去十多年，我有幸因為工作關係認識到來自70多個運動項目，超過1,000名運動員。跟他們傾談之間，我發覺每一個運動員都是獨特的，而每一個運動員背後都有一個獨特的故事。

大部分運動員，起初當他／她決定成為運動員的時候，身邊的家人、朋友、同學都未必全力支持，而往往這些運動員就是憑著心裡的一團火，一個信念和一個堅持，一天一天的努力訓練，爭取每一個比賽機會，去證明自己當運動員的選擇是對的，亦是人生之中最有意義的。不論結果如何，總要令自己一生無憾。

四年前，亦因為工作關係我有機會接觸到一些近郊學校，例如屯門、元朗、天水圍、大埔北區及赤柱的學生，最初接觸這些同學並與他們傾談的過程當中，感覺到這些年輕人找不到人生方向，亦未曾有過一次機會，讓自己決定做一件事而得到別人讚賞。

但這些學生透過參與一個由退役運動員任教的學校體育運動訓練計劃之後，得到教練關懷同栽培，透過專項運動訓練去磨練心智，通過比賽擴闊視野，從勝敗得失學懂謙虛和尊重，最終找到以體育運動作為個人發展的方向。

我親眼看見不少以上提及的學生，有著 180 度的人生改變，有些從不喜歡讀書，至得到教練、老師和學校的栽培，最終成為體育老師；亦有些同學用三年時間，日以繼夜爭取訓練和比賽機會，最終破天荒地憑著校隊訓練計劃的成績，獲得港隊教練賞識，推薦加入港隊訓練。

希望年輕讀者看過書內多位運動員的故事之後，能夠有所啟發，找到人生目標，努力不懈向著目標進發。我不是說每一個喜愛體育運動的年輕人都可以成為運動員，但在訓練和比賽過程之中，你會學到堅持、堅持再堅持，這有助你找到個人目標和發展方向，亦同時令你有一個強健體魄去面對未來的挑戰。

黃德森

香港業餘冰球會執行總監

前滑浪風帆運動員

01

信念：肯定

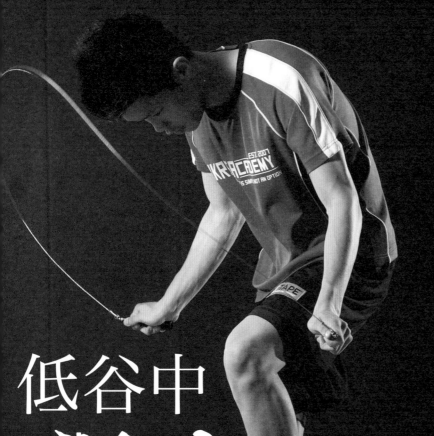

低谷中 **遇上** 繩上伯樂

"

跳繩令我知道，喜歡的事情就要放膽去做。我都猜不到自己會拿香港第一，千萬別被自己的想像力局限了。

"

—— 劉盼晞

劉盼晞（Gag）
香港花式跳繩代表隊成員

20 歲，小四時接觸花式跳繩，一直堅持至今，為港隊隊員。曾在中二時輟學，年半後得教練馬仔協助重返校園。現已考畢 DSE，希望未來能成為花式跳繩世界冠軍，同時兼職任教練，並進修運動有關學科。

2018

全港個人全能跳繩公開賽（16 歲或以上） 男子總冠軍
全國跳繩錦標賽個人賽（15 歲或以上） 男子總冠軍

2017

全港精英跳繩比賽（15 歲或以上） 男子總冠軍
全港個人全能跳繩公開賽（16 歲或以上） 男子個人花式冠軍
亞洲跳繩錦標賽（15 歲或以上） 男子團體總成績冠軍、表演盃季軍

2016

世界跳繩錦標賽（15 歲或以上） 男子團體總成績亞軍

2015

全港精英跳繩比賽（15 歲或以上） 男子總亞軍
亞洲跳繩錦標賽（15 歲或以上） 男子總季軍、混合組團體總冠軍

2016
世界跳繩錦標賽（瑞典） 表演盃世界冠軍

2015
亞洲跳繩錦標賽（馬來西亞） 表演盃亞洲冠軍

2014
世界跳繩錦標賽（香港） 表演盃世界冠軍

2013
亞洲跳繩錦標賽（新加坡） 表演盃亞洲冠軍

馬卓恆（馬仔）
前花式跳繩香港隊總教練

自中四開始學習花式跳繩，教練資歷約 13 年，有「金牌教練」之稱，曾帶領香港隊奪得世界冠軍。曾為 Gag 的教練，正職為學校老師。

"

速度跳，可能動輒過千、過萬下，不只要生理上捱過，還要不斷反思自己的動作，這需要很強的意志。

"

—— 馬卓恆

13

"

看到他，就會想起以前的自己。

"

—— 馬卓恆

自信的眼神

那是 2016 年的花式跳繩精英賽。第二次參賽的劉盼晞（Gag），首先賽過 30 秒速度賽，到他最有自信的三分鐘速度賽，之後是至為緊張的 1 分 15 秒個人花式賽事。空翻、多重跳、胯下跳、放柄，再來個側手翻⋯⋯這是他第一次零失誤完成這套自創的花式動作，由頭到尾是行雲流水的節奏，「真的是超興奮，沒想過可以完全無失誤，覺得自己好叻、好犀利！」

當大會頒獎時唸到他的名字：「總亞軍，劉盼晞！」心裡湧起又驚又喜的情緒，那是他第一個大型賽事中入選個人賽總名次三甲內，是其跳繩生涯的轉捩點，意味著他有能力挑戰更高的舞台。上台拿獎時，眼神裡盡是驕傲。陪在他身邊的教練馬卓恆（馬仔）認得那眼神，那自豪的目光叫他想起從前的自己。

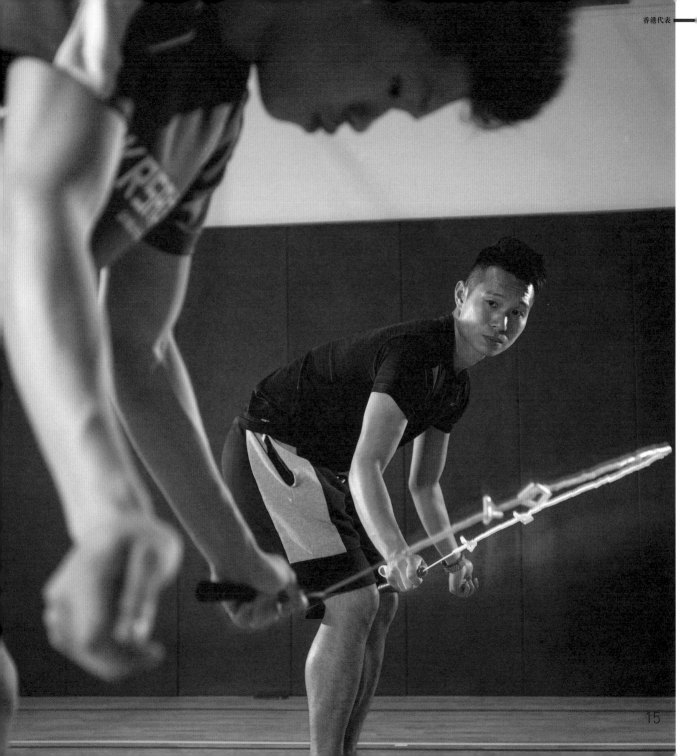

他為 Gag 努力多年終被肯定而感欣慰。還記得兩年多前，成為他的教練數月後，原本囂張的 Gag 有次流露出陌生的閃縮神情：那是一次延長的操練，訓練尾聲學生們都紛紛呼救，「要走了、好晚了！明天還要上學呀。」他們望向 Gag，訝異他不開口幫腔，他才低聲吐出，「我不用上學，我沒讀書了。」

馬仔和其他學生都呆了，因為眼前的男孩不過 16 歲，還只讀到中二啊。

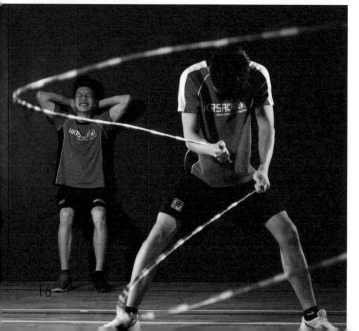

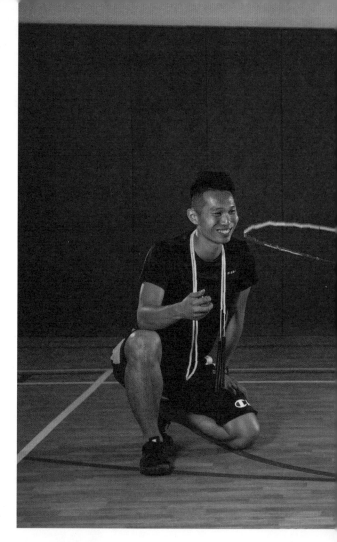

影子般的兩人

馬仔很早就聽過 Gag 這個名字。不是因為他勁，是因為搶眼。跳繩學校內有人稱他「好有火」，但也有人覺得他「太串、好難同人合作、性格不太行」。負面傳言聽得多，直到 2014 年 9 月，馬仔首次被分派為 Gag 的教練，才真正認識到他。

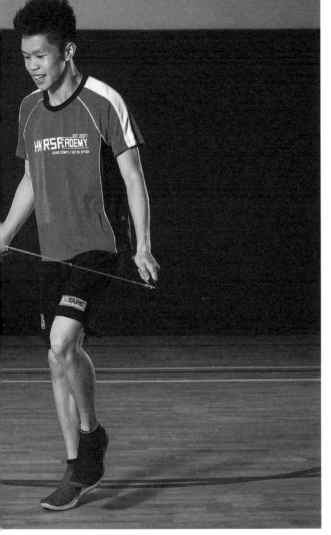

看到眼前這個男孩，囂張又沙塵，嘴上不饒人，馬仔竟莫名感到熟悉，因為和少年時代的他一樣。回望過去他也不愛讀書又驕傲，家人都以為他中三會輟學，幸運是得到體育老師的肯定。會考成績不佳，都是得到該老師的推薦，加上是跳繩港隊才能勉強升讀中六，沒想到將來竟成了教師。

可惜，性格相近的 Gag 卻沒馬仔的運氣。小學接觸花式跳繩時尚算順利，但升上一所不注重體育的英文中學後，頓覺讀書沒成就感，逐漸脫軌，淪為邊緣學生；在運動上亦得不到肯定，校內不單沒有花式跳繩隊，更有老師勸他放棄跳繩；鍛鍊多年的羽毛球技術亦被教練奚落，被嘲矮、球技差，挫敗感叫自尊心重的他很不忿——學校成為了不斷否定 Gag 的場所，他在那裡經歷了一生中最難過的歲月。他只能更任性、更囂張，但那其實是缺乏肯定的表現：「沒有人肯定我嘛，那至少我要肯定我自己。」縱然那是沒來由的狂妄自大，但總算能從他人的否定中挽救自身。

「很不喜歡讀書，對學校亦沒感情，就自然想輟學。我相信很多人和我有同樣想法，只是我真的實行了而已。」身為過來人的馬仔，有種能理解卻又無法接受的複雜情緒。明明想法相似，結果卻南轅北轍。當中有否得到伯樂的肯定和幫助——是影子般的兩人成長途上的分歧。

讓我做你的伯樂

馬仔始終覺得不該如此。雖然以前都不愛讀書，但清楚要有一定學歷，前途才會有選擇。又知道 Gag 未來想成為教練，那更需一定的知識和學歷，於是擔當起伯樂的角色，用盡千方百計引誘 Gag 重返校園：

「Gag，要不要出來打機？」

「Gag，你不上學會不會很悶啊？」

「Gag，你有興趣再上學嗎？有間學校看來不錯的。」

然而，多番引誘勸導、藉打機出來閒聊，對方仍像泰山一樣不為所動。馬仔沮喪得幾乎想放棄了，於是展開逆向思考，帶他到朋友經營的咖啡店見工，希望對方能讓 Gag 明白沒有學歷是找不到工作的。該次見工受挫，Gag 竟真的動搖了，重新萌生讀書之心。馬仔隨即協助他找學校，Gag 終於重拾學生身分，整個遊說過程長達半年多。

對馬仔來說，伸出援手屬自然反應；無論對方是誰，他都會做同樣的事。但 Gag 將一切看在眼內，感受到的卻是一份肯定：這個人在我身上花了這麼多心思，似乎是覺得我還有希望。

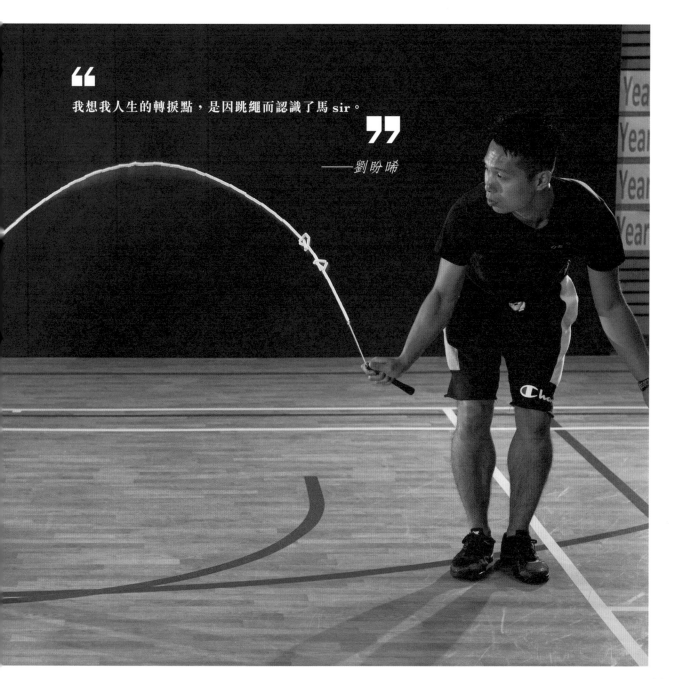

"

我想我人生的轉捩點，是因跳繩而認識了馬 sir。

"

——劉盼晞

肯定是雙向的

肯定，是 Gag 多年來的渴望。「除了因喜歡這項運動之外，堅持下去其實就是因為，我沒有其他事情叻了。」想逃離學校不難理解，全因得不到肯定；投入跳繩，因它是最易獲得認同的途徑。他最愛作花式表演，每當有人為他的高難度花式而給予熱烈掌聲，心裡就很滿足。參與比賽獲獎亦為爭取更大肯定，為此願拼盡一切：平日每周三四天的練習不在話下，還會自行加操，每次練習一萬下單車步是基本，一次又一次鍛鍊創新花式直至零差錯。尤其當回想打羽毛球時承受的屈辱和挫敗，鬥志就更旺盛：「我不想再輸了，很想嚐嚐勝利的滋味。」

這份野心在遇到馬仔後徹底燃燒。馬仔的訓練方式以「地獄式」馳名，注重肌肉鍛鍊，強調體能訓練，激發出 Gag 更多潛能，使他脫胎換骨。2016 首次在跳繩精英賽個人賽中得到總亞軍，對 Gag 是極大肯定，「香港一向聚集了不少世界賽得獎選手，而那是最 top 的本地跳繩比賽啊，那時我才發現自己原來是有機會贏的。從沒想過自己的實力可提升到這麼高的水平。」獲得了肯定，他更有決心去練習，及後更奪得世界錦標賽第六、跳繩精英賽總冠軍、全國錦標賽總冠軍。期間感受到馬仔的付出和肯定，乃引領他不斷進步的其一因素，於是對他的感激之情與日俱增。

Gag 沒想到，自己的振作亦肯定了馬仔。「我們彼此彷彿在互相琢磨。Gag 其實也幫了我很多，令我在教育方面找到明確方向。」自從馬仔發現真的幫到 Gag，更肯定他「不放棄任何一個學生」的教學理念，以及兩年前由全職教練轉向教師的決定是正確的：這樣就能花更多時間接觸背景迥異的學生，不只利用運動助其建立正確價值觀，亦能協助更多人建立自信，開拓更多選擇。

「肯定的力量是很奇妙的。」它能從零開始引領出人的潛能，令不可能變得可能；只要願意認同他人，亦會證明自身具備影響他人之力，肯定他人者和被肯定者能共同進步，彼此磨練出更多自信。累積了足夠信心，就能煉出肯定自身的力量。

Gag 毋忘一次印象至深的對話。有次馬仔問他，你能做到某個花式嗎？Gag 不經意道：「不是做不到，只是未做到而已。」事後他對這答案沾沾自喜，覺得自己答得真好——那是一種足以激勵自己的信心、對自己的肯定。這份信心不同往日了，那不是狂妄的自我吹噓，不是迫於無奈的自我挽救，而是有足夠實力作為基礎的自信。而他深信這份肯定，將引領他一直進步，直至到達最高境界。■

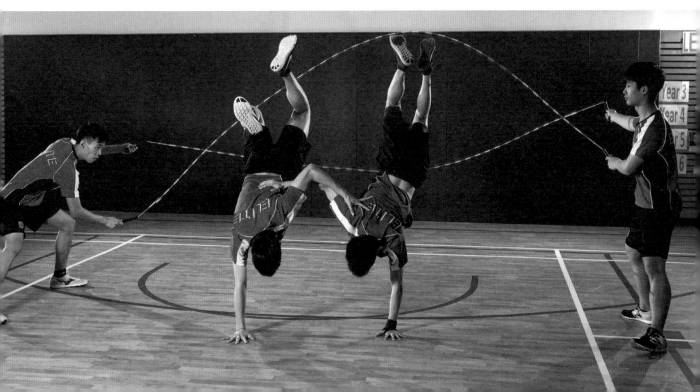

02

信念：團結

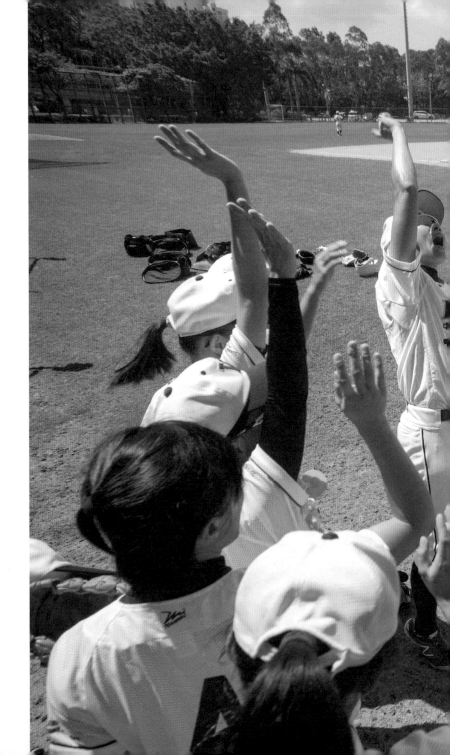

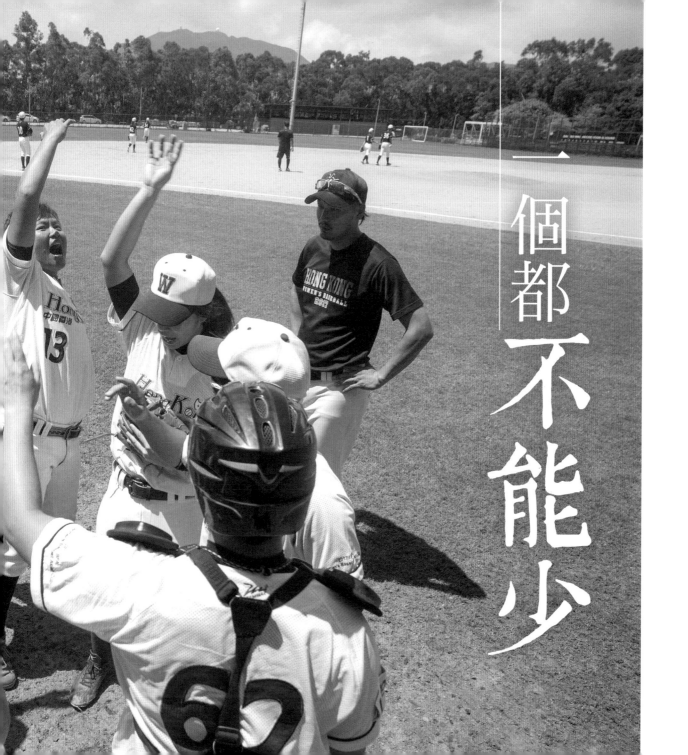

一個都不能少

"

我們很注重一件事：無論你多有自己的想法，在球場上的時候，所有事情都以球隊為先。

"

——卓莞爾

卓莞爾
香港女子棒球隊隊長

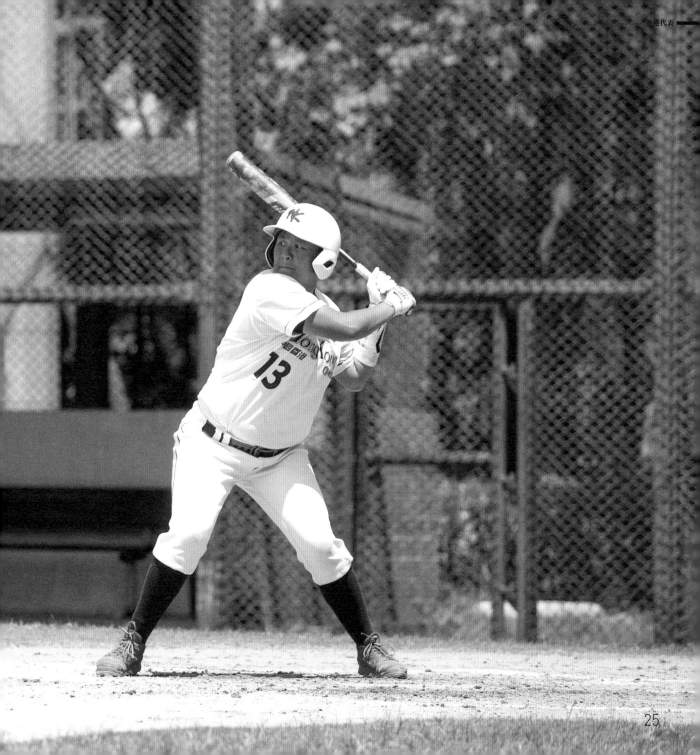

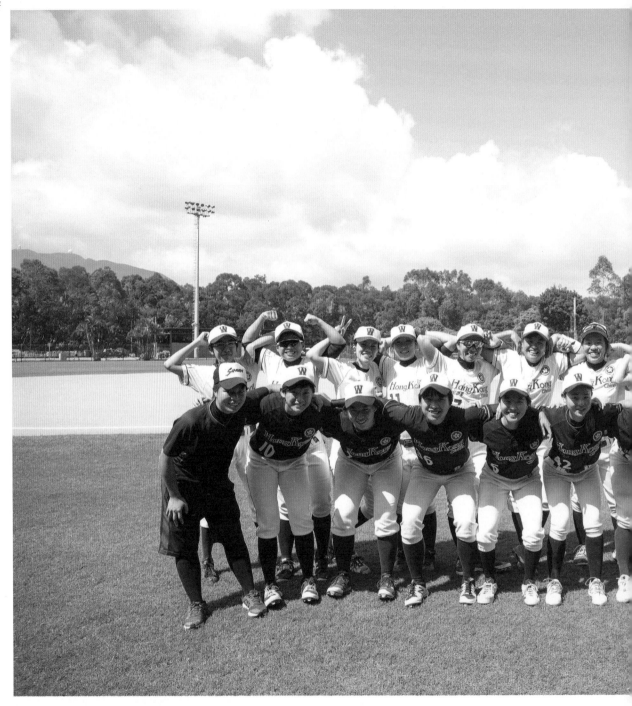

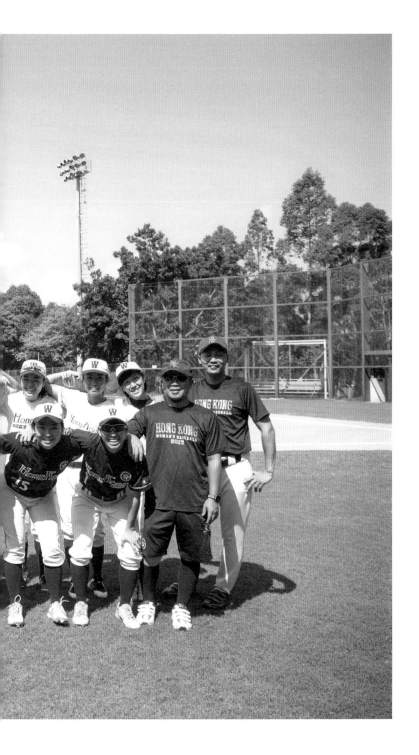

香港女子棒球隊

約於 2002 年成立。於 2006、2008、2010、2014、2016、2018 年打入女子棒球世界盃，目前世界排名第十。未來目標是挑戰世界 TOP 4 球隊，希望戰勝委內瑞拉、台灣和古巴。

2018

鳳凰盃香港國際女子棒球錦標賽　季軍

2017

鳳凰盃香港國際女子棒球錦標賽　季軍
亞洲盃女子棒球錦標賽　殿軍

2016

鳳凰盃香港國際女子棒球錦標賽　第四名

2015

鳳凰盃香港國際女子棒球錦標賽　第五名

最失落難過的一刻

香港女子棒球隊（下稱女棒隊），有一段充滿血與淚的
歷史。這段歷史就刻銘在隊長卓莞爾（Air）的雙腳上；
右腳曾經撕裂的傷口、左腳血流如注的彈孔，曾牽動整
隊人的情緒與決定。她們一心同體，目標同為女棒隊爭
取世界更高位置；但她們都清楚團隊比成績重要，每人
都有共同進退的覺悟。成長裡總有跌跌撞撞，女棒隊的
成長史一點也不輕鬆；痛，或許是這隊人成長至今最強
烈的感覺。幸而，在痛裡流淌的不只是皮肉之傷與遺憾，
更多的是感動與心痛彼此的眼淚。

右腳斷送參戰希望

那是 2006 年，未發生意外前，整隊人都雀躍不已。「嘩，
可參與在台灣舉行的世界盃女子棒球賽！」

這是女棒隊首次能參與正規的國際賽事。每個人都雄心
壯志，積極籌備旅費、加緊訓練，為的就是想看看她們
努力這麼久，在世界上其實身處甚麼位置？ Air 更是滿心
歡喜，因為她就在名單上，能夠在國際舞台上代表香港
出賽、擊球，是一直以來的心願。

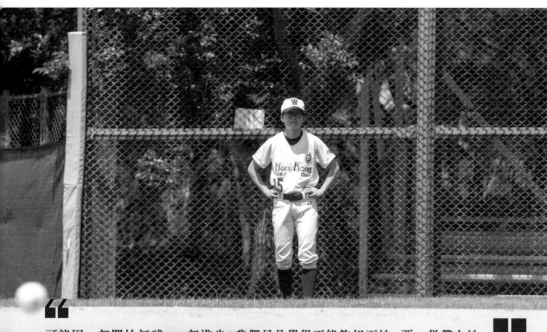

> ❝ 可能因一起開始打球、一起進步；我們只是覺得不能夠拐下她，要一併帶上她。❞
>
> ——林依韻

記得比賽前一個月的一個下雨天，女棒隊正積極練習劇壘。唯當時她們棒球經驗尚淺，不太熟悉該動作，隊員林依韻記得自己做完一次劇壘，回過頭來就看見——微微細雨間，Air 劇壘的右腳啜在濕滑的小草堆裡，蜷曲成奇怪的形狀。立即叫救護車陪她到醫院，大家都有著不妙的預感：Air 的右腳或許是斷了……

醫生的話殘酷得叫每個人心碎：「右腳難在比賽前痊癒，而且即使能駁回，都難以成為運動員了。」這對 Air 來説是晴天霹靂——運動員生涯還在開端，女棒隊才剛起步，怎麼會一下子迎來了句號？那時的她極度失落和難過，那時沒想到，這斷裂的右腳竟能讓她看到整隊人難得的善意。

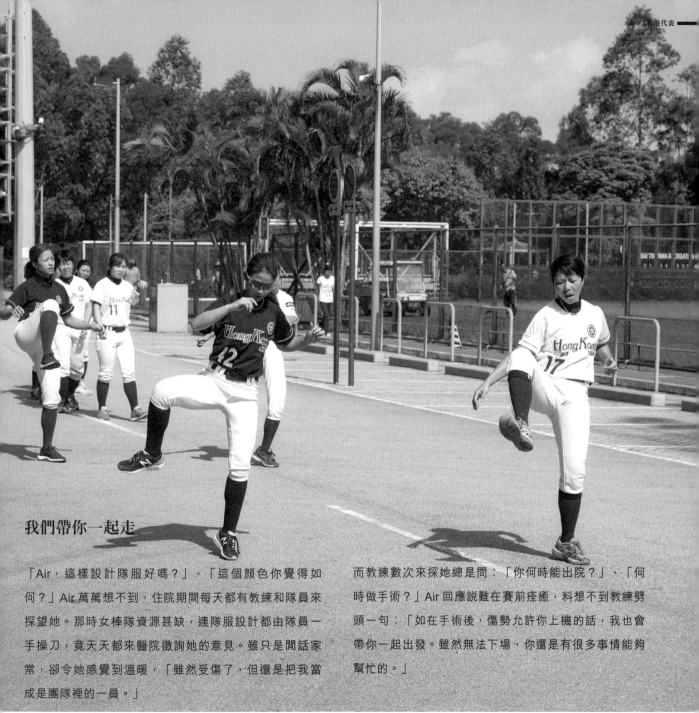

我們帶你一起走

「Air，這樣設計隊服好嗎？」、「這個顏色你覺得如何？」Air 萬萬想不到，住院期間每天都有教練和隊員來探望她。那時女棒隊資源甚缺，連隊服設計都由隊員一手操刀，竟天天都來醫院徵詢她的意見。雖只是閒話家常，卻令她感覺到溫暖，「雖然受傷了，但還是把我當成是團隊裡的一員。」

而教練數次來探她總是問：「你何時能出院？」、「何時做手術？」Air 回應說難在賽前痊癒，料想不到教練劈頭一句：「如在手術後，傷勢允許你上機的話，我也會帶你一起出發。雖然無法下場，你還是有很多事情能夠幫忙的。」

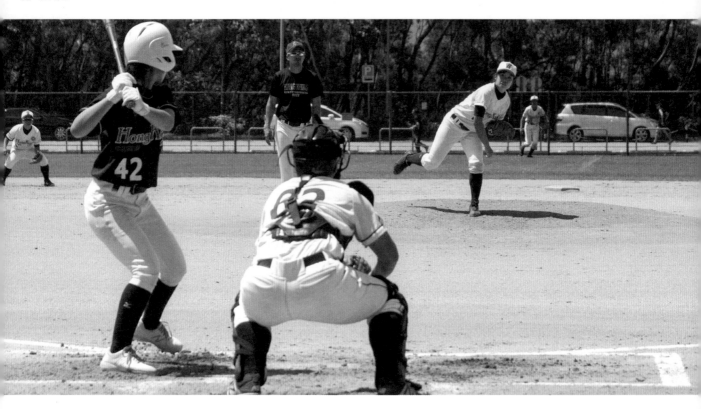

這句話教她感動得流下眼淚。本以為會被視作負累；但偏偏這隊人，沒有將她剔除在名單外，甚至沒另外找一個球員替補她的位置，還願意帶她一起去。頓時心情大好，積極籌劃出發事宜，手術不久，隊友張慧怡就扶持還握著拐杖的她一同上機，迎接港隊的世界第一戰。在場上空出的內野手位置，由不同隊員輪流替補，她則在場邊幫手做賽事記錄。其中一晚，任職醫生的前隊員張穎儀在房間裡助她拆線，方莞蕙充當護士角色，整隊人就在房間裡一邊聊天、打鬧，幫助 Air 分散注意力。拆線是痛，但那份痛楚由大家一起分擔，竟也真的因笑聲而消減了一點。

那次的世界賽，港隊沒拿到甚麼成績，但隊內的感情卻增進了一大步，全因每個隊員都用行動和態度，肯定了團隊的完整比一切重要。回港後，Air 積極尋求醫治以延長運動員生涯，中間接受過兩次手術，年半後才能回歸練習。然而在還未康復前，她每星期都會握緊拐杖，一拐一拐的慢慢走過長命斜，步進晒草灣球場，看隊友們訓練、幫她們拾球。她們見到 Air 時總愛開玩笑：「你死得未啊？」

「她們真是好氣又好笑。其實，還未能和她們再一起打棒球，又怎捨得死啊？」

永遠一隊人
自我　只會被淘汰

無論回憶多少遍，Air 都覺得一切暖意美好得夢幻。參與過大專籃球隊，唯不曾感受這般溫馨氣氛；當思考到棒球運動的本質，才發覺有跡可尋。

「打籃球，會想自己為球隊投了幾多球、得了幾多分；但棒球沒這回事，它需要所有球員合作才能完成賽事。」即便有球員表現特別標青、打擊率高，但假如身邊球員無法配合、防守做不好，還是會失去優勢。而且棒球所得的每一分，以及防守要「殺」到對手，都非一人之力能應付，需通過傳球才能達成。其比賽規則致使棒球比其他運動要求更多合作性。

棒球攻防都需靠眾人之力，但人總會有失誤。職棒裡，打擊率超過三成的已是一名優秀的打者，即十球中失掉七球已屬不錯，足見失誤在棒球裡稀疏平常。「我們常說『有誰無錯』，因為每位場上的運動員都會有失誤之時。整個團隊要很有 bonding，才能承受彼此的失誤。一個自我的棒球員終會被淘汰，因為無法包容他人的失誤，也看不到隊友的需要，無法適時作出補救。」

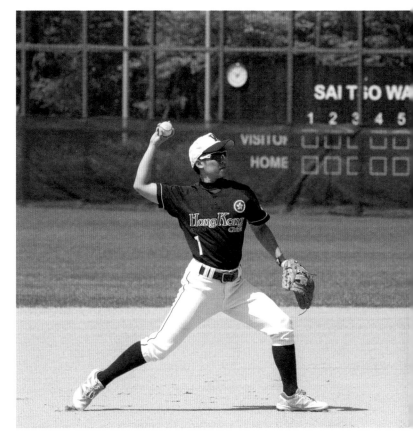

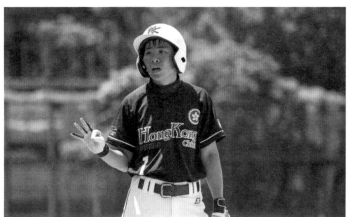

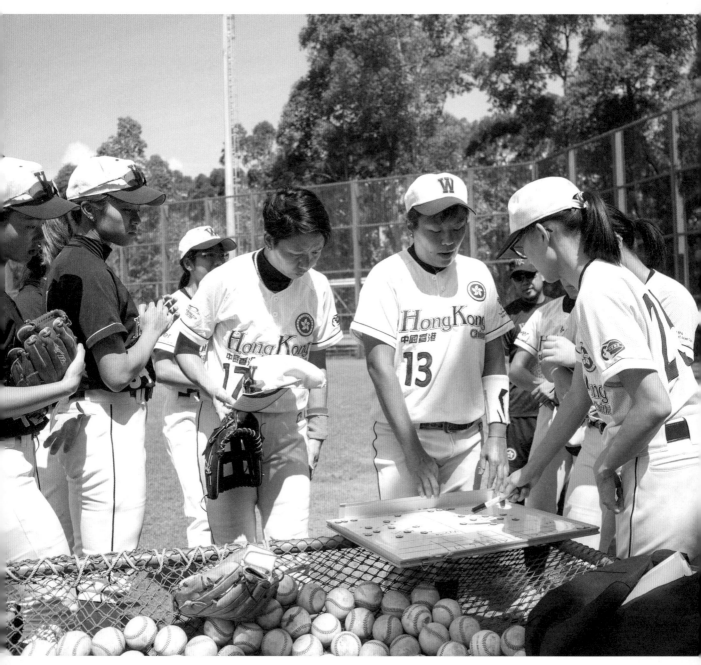

故每當有重要大賽舉行前時，區穎良教練總會重申女棒隊的核心精神：「必須要放下自我，球隊先行。」團隊為先的鐵則使球員較懂得遷就他人，修煉出以他人為先的性格。但對於原則，總是知易行難，放下自我有時是痛苦的。在 2010 年委內瑞拉世界盃一役中，女棒隊的確面對自我與團隊的兩難──若想維繫隊裡的團結精神，在關鍵時刻絕不能摒棄原則，才能令全隊人同步走過困局。

"

發生這事後，更突顯了有些事情，只能在女棒隊中才感受得到。 **"**

──卓莞爾

左腳中彈的兩難

經歷 2006 年台灣一役，見識過世界各地的球隊實力後，女棒隊訂立了目標：要在世界賽中拿下一勝！經過多番研究與思索，她們認為最大勝算是和荷蘭的對壘，故將 2010 年委內瑞拉世界盃與荷蘭的一戰，視為該屆的重頭戲。

籌備了一整年、懷著滿滿的信心，和荷蘭的一戰就在委內瑞拉晴朗的天氣下展開。賽到第三局下半局，從進攻轉向防守，Air 正在三壘熱身、接隊友擲過來的球，頓時左腳無端感受到一下劇痛。試著向前走，但幾步後就痛得受不了，劇烈的痛感蔓延全身。那時才發現褲子有血緩緩滲出，當揭開褲、脫下襪時，驚覺左腳小腿血流如注。

賽事唯有中止。現場陷入混亂，隊友區潔儀馬上陪 Air 坐救護車到醫院。X 光片顯示出有一顆子彈貫穿了 Air 的小腿，那時才發覺：應是球場旁貧民區發生了槍戰，其中發射的流彈擊中了 Air，需馬上接受手術將彈頭拿出來。年輕隊員都嚇得哭了，林依韻擁抱她們道不用害怕，幫忙安撫隊員們的情緒。

Air 出院後，領隊立即宣布聚集。她記得回到酒店後，整隊人都來到她的房間裡，圍在一起商討後來的對策。大家極其擔心她的情況，憂心她左腳的傷勢，一雙雙眼睛因憂傷與恐懼而紅腫了。教練提出了一個兩難的問題：「我們還要不要打下去？決定權在你們身上。」

準備了一整年，坐了 20 小時飛機，遠道而來到委內瑞拉，一勝的目標幾乎要到手了，就這樣放棄當然很不甘心，但想到部分隊友被憂慮所籠罩，擔心會有危險，勉強比賽著實太殘忍。教練道：「讓我們投票吧。只要有一個人舉手，我們就決定不再打下去。」

於是女棒隊就從是次世界盃退賽了。唯作出決定的那個時刻，房內不少隊員都泣不成聲。有的因為害怕、有的因為可惜、有的覺得令球隊的願望落空了——每個人的原因可能有別，但共通點都是覺得非常痛苦和難過。縱是很大的遺憾，但是看著彼此的眼淚，沒有人會捨得怪責對方；因為她們清楚：我們是一個團隊，必須要顧及彼此的感受。不論結果如何，每個人都會包容和接受這個選擇。

雖然今次無法證明自身實力，但她們都沒有後悔。她們只是承諾彼此：不要放棄，不要退隊，無論如何都要支持到下個世界盃。因為深信，只要大家都願意繼續留下奮鬥，終會等到證明自己的機會。

終有日會如願

委內瑞拉退賽後，大會判定港隊沒參與過 2010 年世界盃賽事，故女棒隊並沒獲邀參與 2012 年在加拿大舉行的世界盃。女棒隊雖失望，但仍不斷練習冀為下次對戰累積實力。一直等到 2014 年的世界盃，終於再能和荷蘭對壘，她們雀躍不已，期待已久的機會終於來臨了。

那是一個風和日麗的藍天，教人想起委內瑞拉那場對賽的天空。女棒隊和荷蘭在日本宮崎再次對戰，今趟幸而沒有流彈、沒有意外，每個人都竭力傾出所有，彷彿不想再有遺憾了。經過一場激烈對戰，賽事終順利完成，首次勝過荷蘭的女棒隊興奮莫名，慶幸四年前留有的遺憾終得以彌補。

這場比賽是很長，猶幸終於打完了。它考驗的不只是技術、實力，更考驗著女棒隊的團結與耐性。2010 年 Air 中彈後的那場投票裡，是獲勝之慾與團隊精神的拉扯：她們最後的決定，肯定了後者的重要。「要贏就一齊贏、要輸就一齊輸」，缺少任何一個人，女棒隊就不完整，即使勝利了都沒意思。等待後所得的首勝，是她們決定不遺下任何一人的結果，證明了繼續相守堅持，總有天可一起圓夢。∎

> 66 可能大家都一起共渡過難關，能夠一起進步的感覺其實非常好。 99
>
> ——林依韻

03

/ 拔河 /

信念：倔強

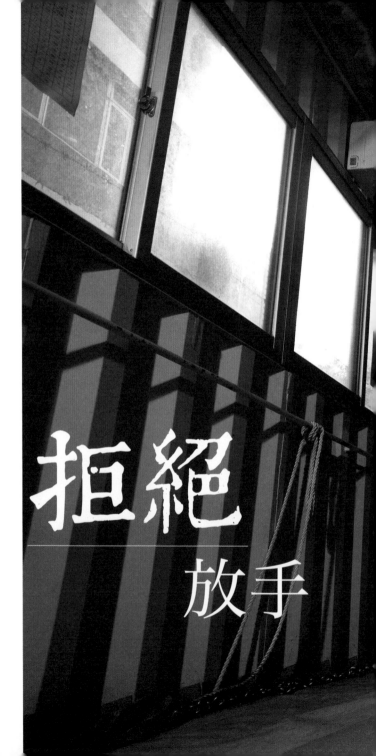

拒絕
放手

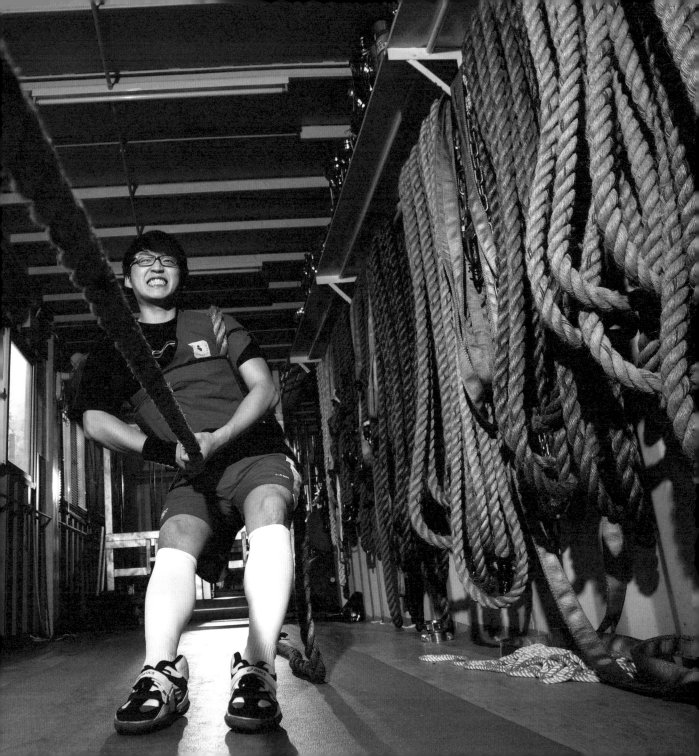

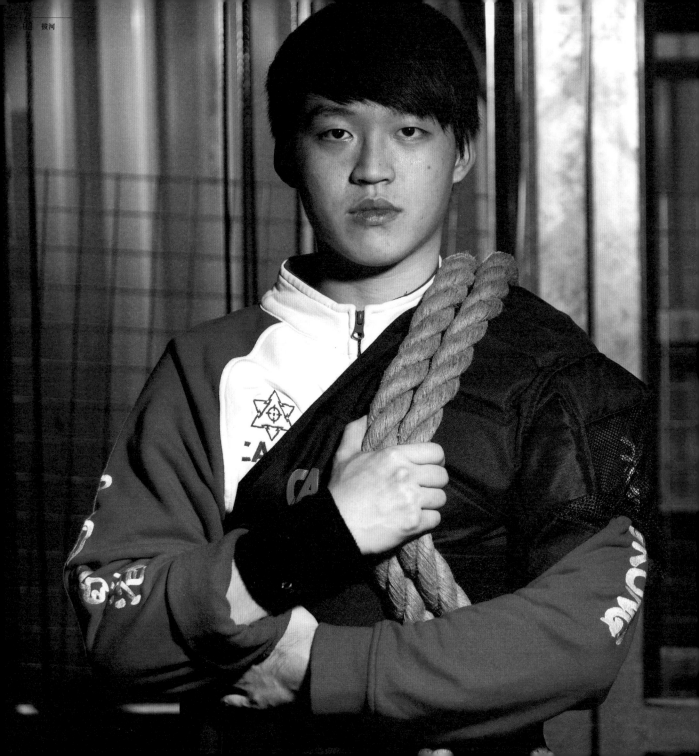

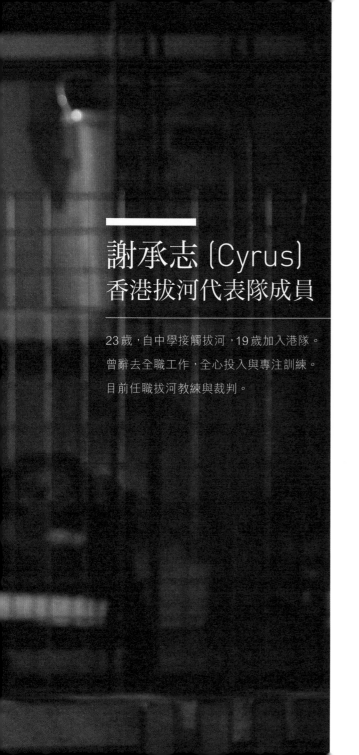

謝承志 (Cyrus)
香港拔河代表隊成員

23歲，自中學接觸拔河，19歲加入港隊。
曾辭去全職工作，全心投入與專注訓練。
目前任職拔河教練與裁判。

"

要有足夠的執著，才能繼續玩拔河。單是撐
下去，就已經是很固執的事。

"

——謝承志

2017

全國拔河新星賽　第五
粵港澳拔河埠際賽　冠軍

2016

粵港澳拔河埠際賽　冠軍
全國拔河新星賽　第六
全國拔河新星賽惠州站　冠軍

不放手的執著

自那天起，謝承志（Cyrus）就沒有再放過手了。

拔河四年，有個畫面永遠深刻：那是他首次接觸拔河，被臨時拉夫參與一場學生組比賽。裁判發施號令：「比賽開始！」他首次感受到一雙手連前後臂都緊繃起來，肌肉裡頭彷彿有一種幾近爆炸的膨脹感覺，灼熱得恍似燃燒。「嘩，受不住，真的超級辛苦！我不行了！」他禁不住痛苦，把手放開，繩子就馬上被對方猛力拉去，比賽就馬上分了勝負。

「不可以放開手的，一放手整隊人就輸了！」教練在眾人面前狠狠怒斥了他一番，他羞愧得臉紅耳熱，心裡頭有一種前所未有的感覺洶湧而出：「不想再有同樣經驗，也不想再犯同樣的錯，這樣太醜了。」於是一直將教練的教誨反覆記在心，彷彿對自己下了暗示。

無論有多辛苦，都不能放手——成為了造就 Cyrus 改變的堅持。

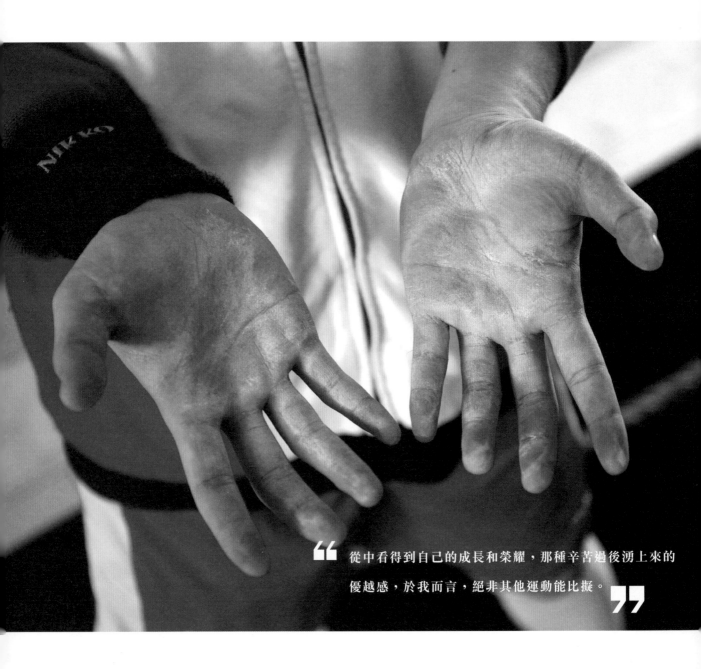

> 從中看得到自己的成長和榮耀，那種辛苦過後湧上來的優越感，於我而言，絕非其他運動能比擬。

不願認輸的倔強

拔河前與後，Cyrus 就像兩個人。以前中學時不愛讀書，一有空就在學校鬧事，罰留堂、見家長是常事。對一切都沒執著：沒夢想、沒目標，即使從前在學校打籃球，輸了都覺得沒甚麼，對勝負也無所謂。「輸了也沒辦法，就隨它吧，我還可以怎樣？」沒執著就沒壓力，放棄亦無妨；反正一切輕如鴻毛，生活輕巧得很。但反過來說，也感受不到活著的意義。

但轉捩點就在接觸拔河的那天。「原來不可以放手。原來我不想輸，想下次可以贏，想無論如何也要贏一次。」他第一次從拔河中，感受到各種強烈的感覺：羞愧、鬥志和執著。自此，他在體內發現了全新的自己——那個他，不像以前般無所執著，反而極其倔強。他第一次感受到，生以為人腳踏實地的重量。

那是一種由痛苦生成之重——拔河訓練是痛苦的：手與腰將繩鎖緊，粗糙的繩不斷打磨兩手；身體藉重心下移，要穩定下盤讓對手難以拉動，但同一時間，要與隊友作出多變步法向後步行——那是一場要經歷拉鋸的戰鬥，少一點耐力都不行，故肢體的疲憊感極為強烈。但偏偏就是靠這種辛苦，他就更能從勝利與完賽中獲得滿足、活著的感覺。

更重要的是，他學會拒絕放手的堅持。每一次比賽，身體與精神負擔都很大，放棄念頭總在腦海徘徊。「拔河半天內要比很多場賽事，一累就很容易出現放棄的念頭。如不緊握信念，就會鬆懈甚至崩潰。」故每一場比賽，都是「不放手」的試煉；即使有多累、有多痛，還是要堅持下去──潛移默化，修練出在困境中仍不願認輸的倔強。

與現實拔河

訓練雖痛苦，然而他覺得最大的困境、最想他認輸的敵人，並不是在賽場上，卻是在生活裡。

「夠了，你也差不多要放手了吧。」

一段時間沒見爸爸，約吃飯時卻提起這話題。一開始拔河，家人親戚沒說甚麼，玩運動發洩精力總比在學校搗亂的好。到畢業了，他們的態度就不一樣了。「是不是要面對現實呢？單靠這項運動，拿多少獎也好，不可能幫你過以後的日子。」Cyrus 不會說甚麼，他很尊重爸爸，但始終會很想得到他的了解和支持。「你想以後的日子如何過，就自己想清楚吧。」他慶幸爸爸的說辭裡，始終留有讓他決定的空間。相反部分親友，他們的想法就斬釘截鐵得令人難受：

「去找一份正經的工作吧，這樣兼職不好吧？」
「去做政府工、公務員吧，還玩這項運動沒有甚麼用啊。」

他都一一聽在耳內，了解這些說法或有其道理，但心就是無法信服。他也有做過全職，唯每次放工後練習都力不從心，好像甚麼都練不成，浪費了一整夜。他不願讓疲勞影響訓練質素，故後來轉了較自由的兼職裁判與助教，以平衡生活與訓練。只是身邊人總覺得他這樣選擇是不務正業。

維持此生活模式約年多，眼見家人漸漸年老；顧念到家人，Cyrus 始有退役的掙扎。而剛巧在 2018 年 3 月，拔河隊首次計劃參與世界賽。他就冀以世界賽作為夢想的句點，「那時我以為參加了世界賽就會滿足，然後打算回歸普普通通的生活、找份全職，那就算了。」沒想到，自己完全低估了體內的倔強因子。

世界盃的一巴掌

2018 年的室內世界拔河錦標賽在徐州舉行。拔河隊一行人來到這裡，打算一試身手。Cyrus 野心勃勃，為這項運動付出了許多，因此很期待結果。卻沒有想過這次的賽事，完全超出他的預期。

「沒想過和世界的距離這樣遠，與以往的對手絕非同一層次，這四年彷彿是白費了。」兩天比賽下來，港隊在賽事中三個組別分別獲得第六、第八及第十名。由於是首次參賽，經驗尚淺，尤其第一次面對歐洲隊伍，他們的體格和氣勢都為港隊帶來了心理壓力。還未下場精神就較平常緊張，影響了體能的運用、默契的發揮，更暴露出港隊存在的弱點。

「多場比賽裡，形勢在一開場就幾乎已一面倒。我們的技術及對身體的運用，確實不及他人，抵抗不了對手給予的壓力，開始屈曲了腿，這減少了與地面的摩擦力，我們竟漸漸向前行走。對手因而會拉得更輕鬆，而我們亦更難防守——但這樣的情況，不只是一場，而是貫穿了很多場。」

最刺痛他的，是與強敵對壘時僅十多秒就分出勝負，明明花光所有力氣，卻連防守的機會都沒有。十數場下來是很大的挫敗，他覺得很不忿：為何竟是這樣結束呢？明明是打算為這拔河生涯畫下圓滿句號的；明明他是想透過勝利，證明給那些看輕拔河的人知道：拔河隊是可以做到的、是有成績的；他想那些人收回過去輕視拔河的說話，想改變他人對這項運動的看法……但世界盃的一場仗，彷彿狠狠刮了他一巴掌。

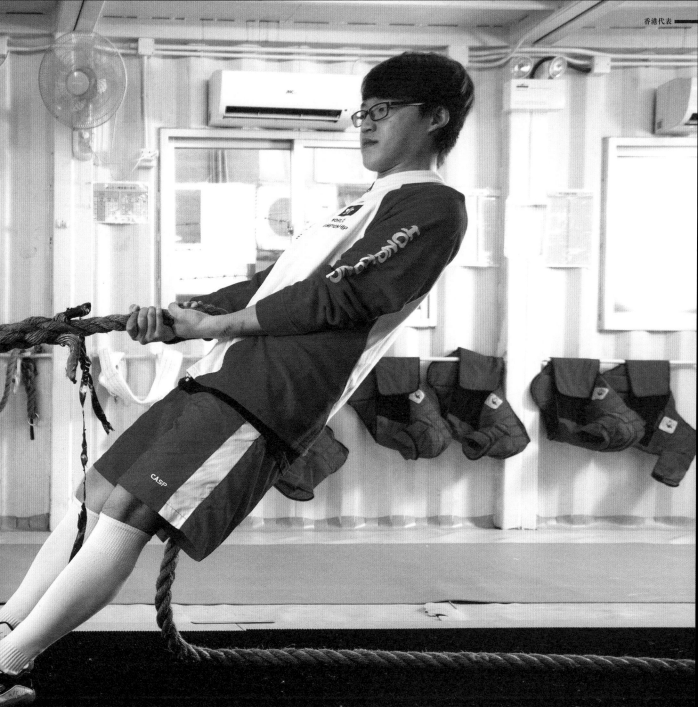

不甘心放手

手都磨損了、牙關亦咬得痛了，再加上強烈的挫
敗感，放手是多麼容易；而失敗之後退場，在所
有人眼中都應屬順理成章。但 Cyrus 卻很不甘
心：他期待已久的世界賽不應這樣告終的，不應
在十多秒就分出勝負，而是雙方都會拼盡力氣，
到沒力了仍會拚命爭持──他覺得，這樣才是真
正的拔河。

於是他推翻了在世界盃後退役的打算，繼續留在
隊裡，希望能令拔河隊更上一層樓，直到真正能
和別國隊伍一較高下，才願放手。「我不想在這
裡跌倒了、輸了，便任由他輸下去。而哪怕以後
會輸也好，我都想轟轟烈烈輸一次。」勝負是重
要，但他更在乎有沒有鬥志、有沒有真正拼過。
贏了當然好，但即使最後敗陣，都總算對得住自
己。何況能用「絕不放手」的覺悟為一件事用盡
力氣，本來就是其最大的意義。

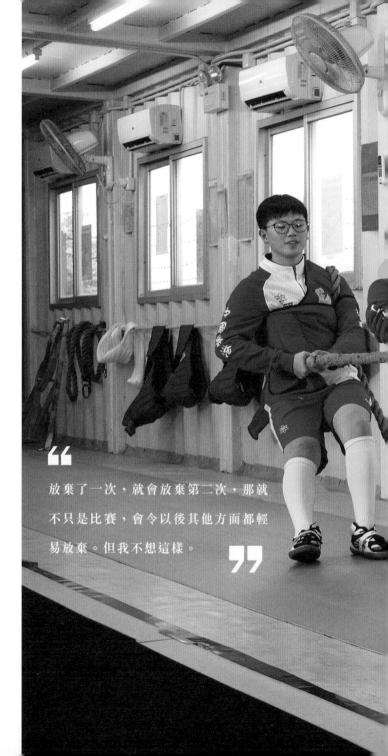

**放棄了一次，就會放棄第二次，那就
不只是比賽，會令以後其他方面都輕
易放棄。但我不想這樣。**

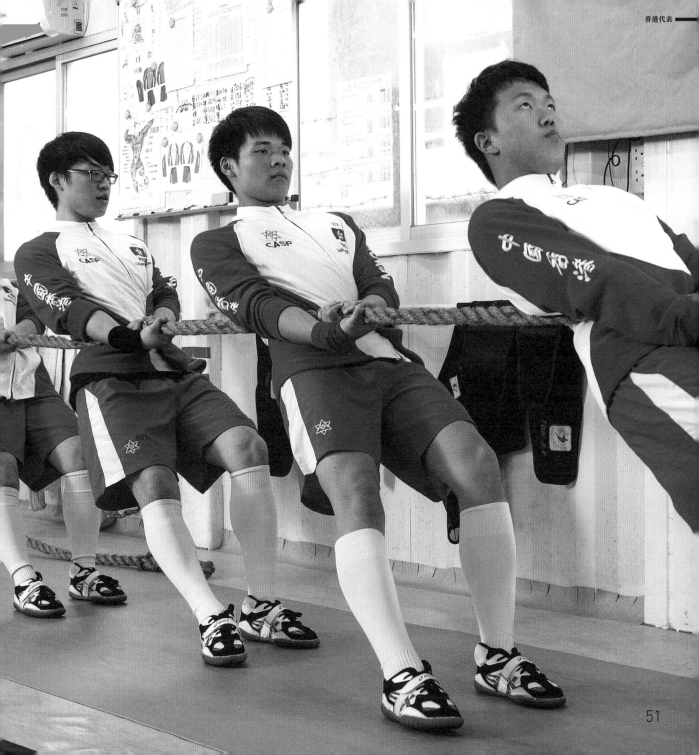

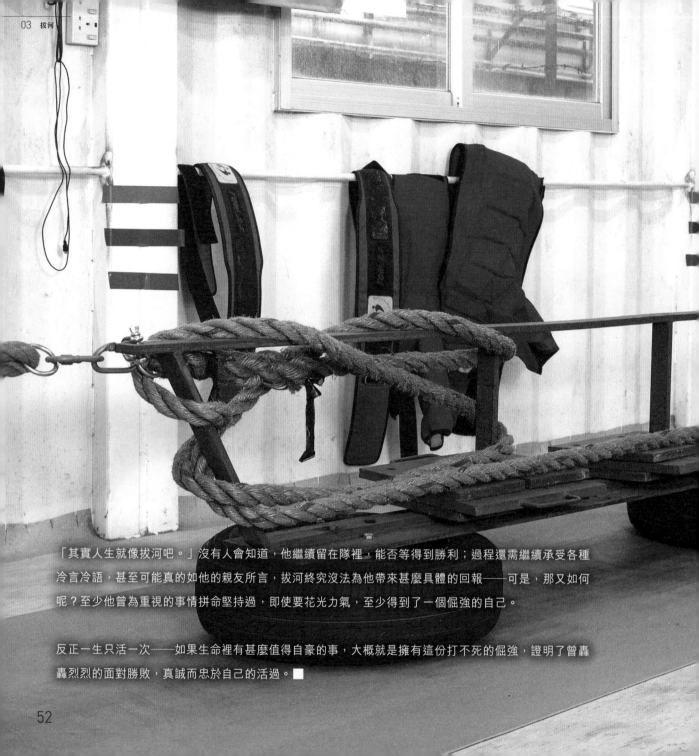

「其實人生就像拔河吧。」沒有人會知道，他繼續留在隊裡，能否等得到勝利；過程還需繼續承受各種冷言冷語，甚至可能真的如他的親友所言，拔河終究沒法為他帶來甚麼具體的回報——可是，那又如何呢？至少他曾為重視的事情拼命堅持過，即使要花光力氣，至少得到了一個倔強的自己。

反正一生只活一次——如果生命裡有甚麼值得自豪的事，大概就是擁有這份打不死的倔強，證明了曾轟轟烈烈的面對勝敗，真誠而忠於自己的活過。■

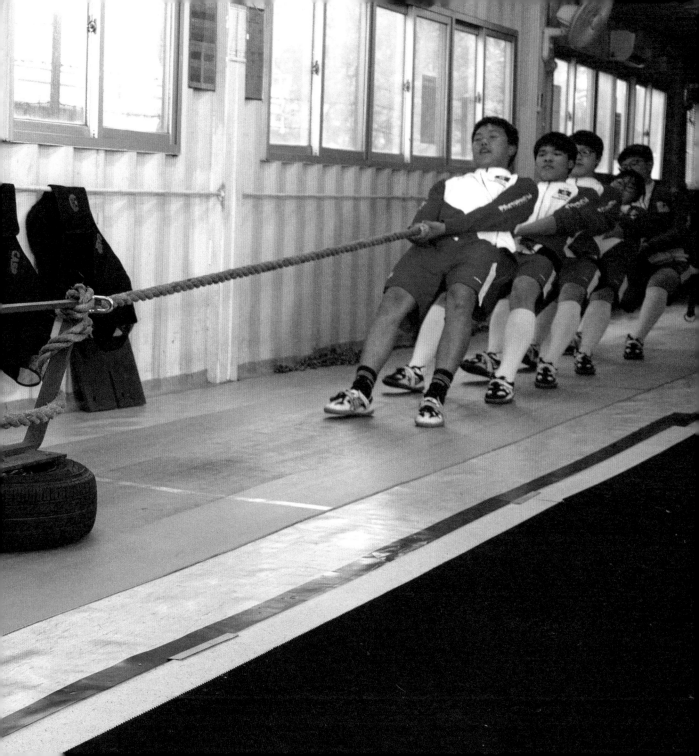

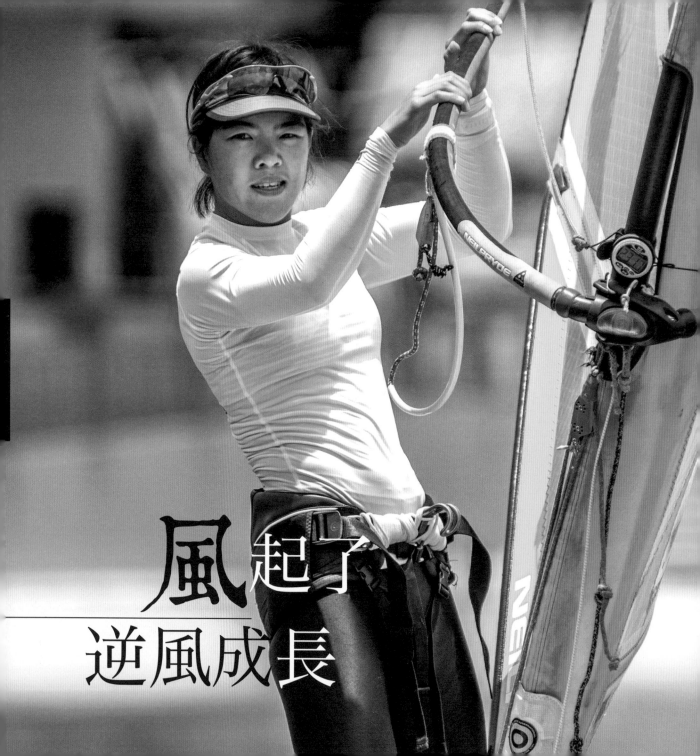

風起了
逆風成長

04

信念：

靈活

陳晞文
香港滑浪風帆代表隊隊員

9 歲開始學習滑浪風帆,從小以李麗珊為偶像,曾向黃德森學師。會考獲 27 分後轉為全職運動員,縱未能參與高考,但因運動及學業優異成績,被香港大學破格錄取。在 2012 年奪倫敦奧運資格,卻遇上意外斷了五條肋骨、需切除脾臟,幸而及後奇蹟迅速康復,趕及參與奧運。2017 年首次奪得世界盃冠軍。現時女子 RS:X 板世界排名第三。

2017
滑浪風帆世界盃日本站 女子 RS:X 板 金牌
2017 亞洲滑浪風帆錦標賽 女子 RS:X 板 金牌

2014
仁川亞運會 女子 RS:X 板 金牌

2012
倫敦奧運會女子 RS:X 第十二名

2010
廣州亞運會 女子米氏板 銀牌

2009
世界青少年帆船賽 女子 RS:X 板 金牌

2006
世界青少年滑浪風帆錦標賽女子 IMCO 板 金牌

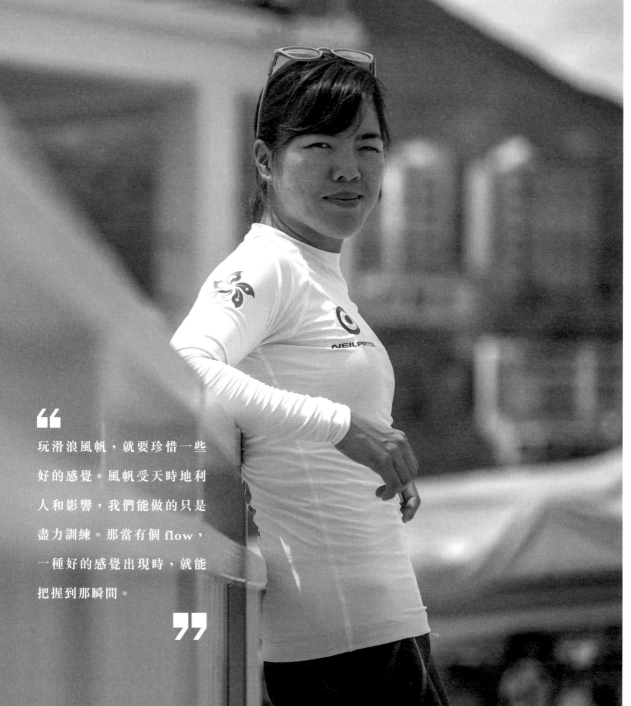

"

玩滑浪風帆，就要珍惜一些
好的感覺。風帆受天時地利
人和影響，我們能做的只是
盡力訓練。那當有個 flow，
一種好的感覺出現時，就能
把握到那瞬間。

"

57

亂風吹得夢碎

那是 2016 年 2 月 26 日的以色列 RS:X 世錦賽。
烈日當空,陳晞文(Hayley)記得那天頭很痛,
昏昏沉沉的,因為很緊張。那是決定奧運資格的
選拔賽,發揮得好,奮鬥四年的奧運舞台就會在
眼前了。上次倫奧拿不到獎牌,但巴西有她最擅
長和喜歡的風,她有信心在里奧奪獎,能繼李麗
珊為港爭光。為此一直擱置學業,去完里奧後是
時候收山吧:重拾學業、回歸社會,然後開展人
生新一頁。

這是四年來朝思暮想的計劃。只是那天風很亂,
站在板上握著橫杆,手心滿滿是汗。起步訊號
發出了,Hayley 只覺頭一暈眩,突然被亂風吹
得不知所措,旁邊風帆都魚貫在身邊穿越;回
過神來後,映入眼簾的卻是隊友盧善琳(Sonia)
的帆——那面刺眼的帆,在遠遠的前方,靈活
的隨風翱翔。

就是在那刻,她方知夢碎了。賽完一上水,眼
淚就奪眶而出;還未知道確實名次,她卻已很
清楚:能去里奧的,不是自己。

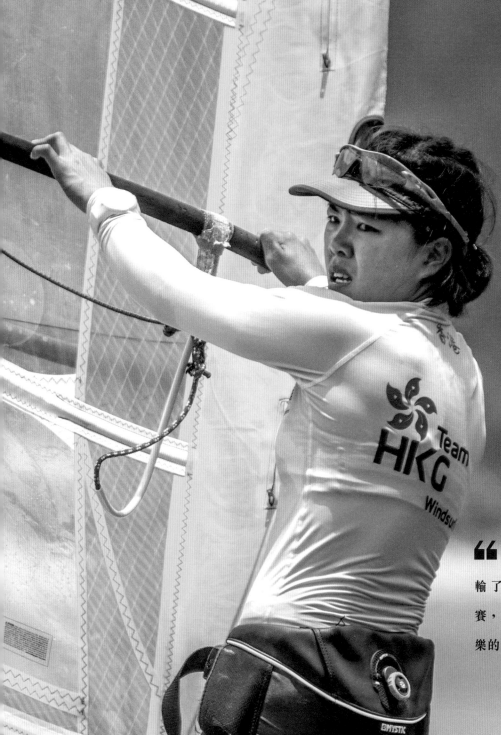

"

輸了 2016 年 的 奧 運 選 拔
賽，大概是我一生人最不快
樂的事。

"

競爭的心慌

回想起來，那陣狂放的亂風，其實早就吹起了。

在那之前，她奪世青冠軍、斷了五條肋骨還能
奇蹟康復趕及赴奧運之戰，一切都很順利；唯
獨是在亞運前，風悄悄的轉了方向。本來一直
被甩在後面的 Sonia，積極減磅，以驚人的速
度成長，在亞運突破奪銀；Hayley 才發覺那個
子很小、黑黑實實的兒時玩伴，竟變成足以威
脅她的競爭對手。

她觀察到 Sonia 身上的潛質：明明是難以辨識
方向的亂風，卻能從中靈活的找到突破口，身
體裡盛載著過人的水感，是乘風的天才。她無
法不在意這個來勢洶洶的後起之輩；不只是在
比賽，連訓練都警誡自己：不可被她超越，要
緊咬每一個壓過她的機會。唯不自覺間，她放
在 Sonia 身上的視線，甚至比在自己身上多。

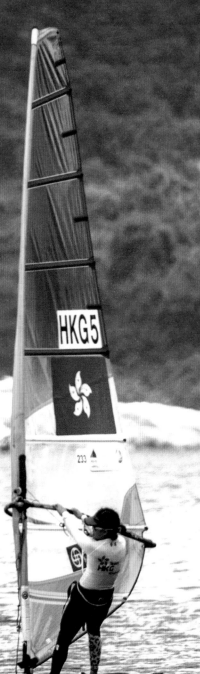

選拔賽前其實她已猜想到，Sonia 有超越
自己的可能。唯里奧之夢太誘人、自己
亦處於上風太久，才總以為里奧資格必
然是囊中物。直到在以色列的選拔賽，
她看到 Sonia 遠遠將她拋離，才意識
到——這陣風不是她的時勢了。

靜止的風中　思考去留

知道落選奧運資格後，彷彿風靜止了。怎樣去擺弄橫杆都無計可施，就被浪沖到汪洋中，帆在浩瀚的海裡找不到目的地，驟時間不知該怎麼前行。

「現在給你一個月時間。你要想想你的去向。」當 Hayley 想要暫休，教練阿英（陳敬然）卻要她決定去留。她以為只有兩個選擇：一，留在風帆隊；二，離開港隊，履行和大學於 2020 年畢業的約定。

要作這樣二擇一的決定很殘酷。她很早以前就知道，生命由很多事情組成，而自己從來貪心：她愛風帆，但她也嚮往大學生活，有很多事情想去經歷；但矛盾的是，在奧運奪獎，是她一直以來的夢想，從 09 年獲世青冠軍開始幻想至今。努力多年，在此刻放棄實在太不甘心。

故在限期之日，她還是無法作出決定。碰巧那天約了中一的班主任交收一本書，短短十分鐘，老師一番話令她當頭棒喝：「你應該繼續玩風帆。讀書遲一點都可以。但若在此刻停止練習，要重返頂級水準太難了。」她才發覺之前的想法太過死板，以為只能二擇一，但原來兩個選項是能並存的。她隨即與大學商量，終爭取延遲畢業期限，保留了參與東京奧運的希望。

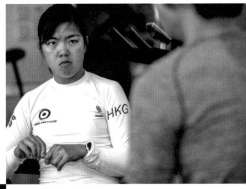

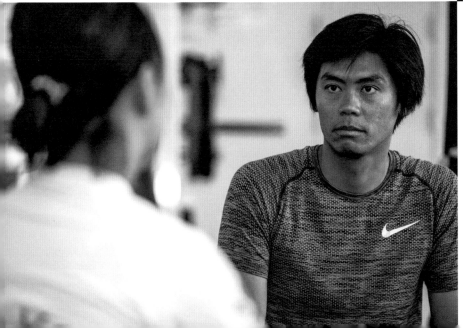

逆風而上 尋找平衡與突破點

風帆夢得延續，但 Hayley 卻仍難從低谷振作；因這次失敗，完全曝露了自己的不足。阿英曾說的一頓話成為了心裡一根刺：「你的缺點是太在乎勝負，太常與人比較了。」當下聽到很生氣，但後來發現有其道理：一直都太在意與 Sonia 的競爭，故無法自在應付訓練及比賽。

不知是從哪天起──她在隊中變得不拘言笑，不常與隊友溝通；大家一起吃飯時，她只會拿書閱讀；比賽前緊張得生人勿近，壓力亦唯有獨自承受。然而看上去孤僻難相處，其實只是不懂怎去面對競爭帶來的壓力。

其實她心底裡想做一個靈活的人，一個在任何場合皆能處之泰然的人。而玩滑浪風帆，隨機應變的能力極其重要──因為風浪永遠充滿變數，要懂得觀察它、順著它的流動，利用橫杆調整角度、掌握平衡，才能順風而行，甚至逆風而上。最強者，就能在迴異方向與力度的風浪裡，都能找著對的感覺，覓得平衡與突破點，能迅速到達目的地。

她想做這樣的人。但對輸贏的執著使她無法放鬆，令視野和知覺裡有盲點，影響了比賽的發揮。今趟選拔賽是一個很大的打擊，彷彿宣佈了死刑；但從另一角度看，卻因勝負有了結果、認清了自己的弱點，就得到重生的可能。

" 也許就是知道自己不夠靈活，
才會一直堅持玩風帆，是覺得
自己還有進步空間吧。 "

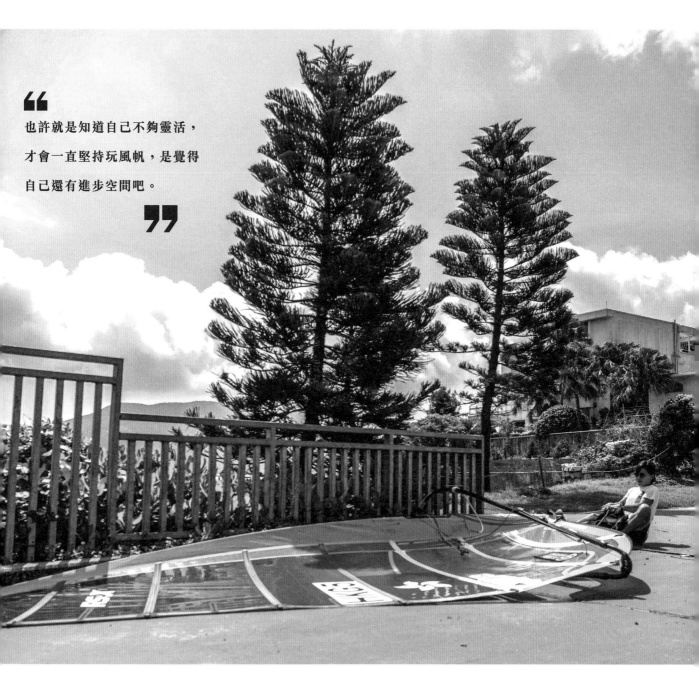

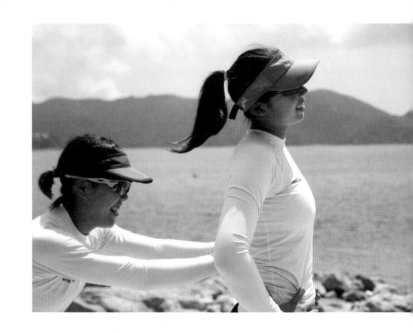

> **"** 本來我的運動生涯已畫上了句
> 號，但就因一個決定得以延續。
> 到後來獲得世界盃金牌，令我發
> 覺世界有很多可能性。 **"**

解開心結　心就會靈活起來

Hayley 從沒想到，這段本應是最失落的日子，竟成為近年最快樂的時光。

Sonia 參與里奧期間，Hayley 留港練習，難得多了和其他港隊成員相處的機會。大概是教練一番話的潛移默化，她的心放下了戒備與競爭心，竟締結起過往沒有的友誼：性格相近的大頭妹馬君正，同樣在學把心打開，冀可一起成長；開心果蔡穎姿，會在海上放膽大聲唱歌；近年常一起外出比賽的魏瑋恩，總是一直努力堅持，這份精神感動了她——她都未言放棄，我又怎能被一個小小的選拔賽擊倒？

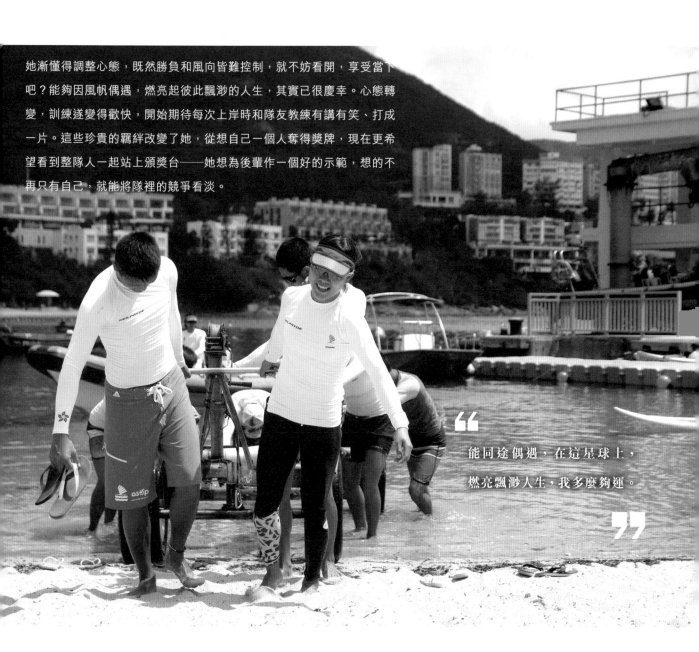

她漸懂得調整心態，既然勝負和風向皆難控制，就不妨看開，享受當下吧？能夠因風帆偶遇，燃亮起彼此飄渺的人生，其實已很慶幸。心態轉變，訓練遂變得歡快，開始期待每次上岸時和隊友教練有講有笑、打成一片。這些珍貴的羈絆改變了她，從想自己一個人奪得獎牌，現在更希望看到整隊人一起站上頒獎台──她想為後輩作一個好的示範，想的不再只有自己，就能將隊裡的競爭看淡。

"

能同途偶遇，在這星球上，
燃亮飄渺人生，我多麼夠運。

"

過往從來執意要勝過隊友，換個角度看，其實是從心欣賞她的實力，自覺她有自己欠缺的特質，才會懼怕她從後追上吧。既是一份賞識，還為何要黑面、要互相憎厭？如這段關係是壓力的來源，就去改變它：外來的一切，假如競爭、比賽，像風一樣不由自己控制，既是無可退避；人要學懂的，就是嘗試用最適切的角度和心態，面對心結與難關，包括一個不願正視的人、一個曾經熟稔、因競爭決裂幾近十年的兒時玩伴。

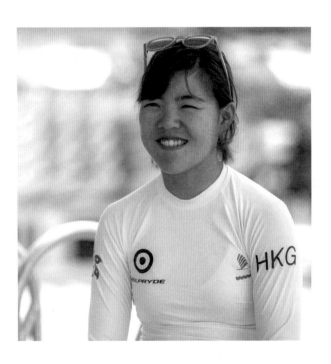

「Sonia，其實你是怎樣對場地風向作出判斷的？」也許是頭一次，她鼓起勇氣傳短訊給 Sonia，向她請教玩風帆的要訣。本是戰戰兢兢，但得到的回應卻是難得的善意。敞開心交往，才發現原來二人都覺得：怎麼我們都浪費了那麼多時間？

她感受到本來靜止的風，隨著自己的成長，慢慢吹起了。她好奇若用放鬆姿態迎接本來緊張的競賽，會得到怎樣的結果。2017 年在日本舉行的世界盃中，Hayley 遂用全新心態應賽，將焦點放在自身，用身心全力感受風浪的流動，竟能抵著大腿與髖部的傷，乘風在浪上滑翔奪冠。這是她首個世界賽金牌，意味著已達到過往不曾觸及的高度。回想差一點點就選擇了退役，這面金牌就更顯得珍貴：它本來並不存在，此刻能夠緊握在手，全由自己調整心態、克服低潮與挫敗，才能創造出來。

放眼當下，離東京奧運還有兩年之遙，未來能否重奪資格，還是未知數。唯那面金牌讓她知道，心裡存在著浩瀚如繁星的可能性，只要敢改變、將心調適到有足夠的靈活度，無論面對任何挑戰，都能在亂風激濤中取得平衡。那時候，只要等一陣可能的風，她就能乘風上升，滑行到更高處，在那裡將會見到一個更理想的自己，還有一個能實現多年夢想的可能。■

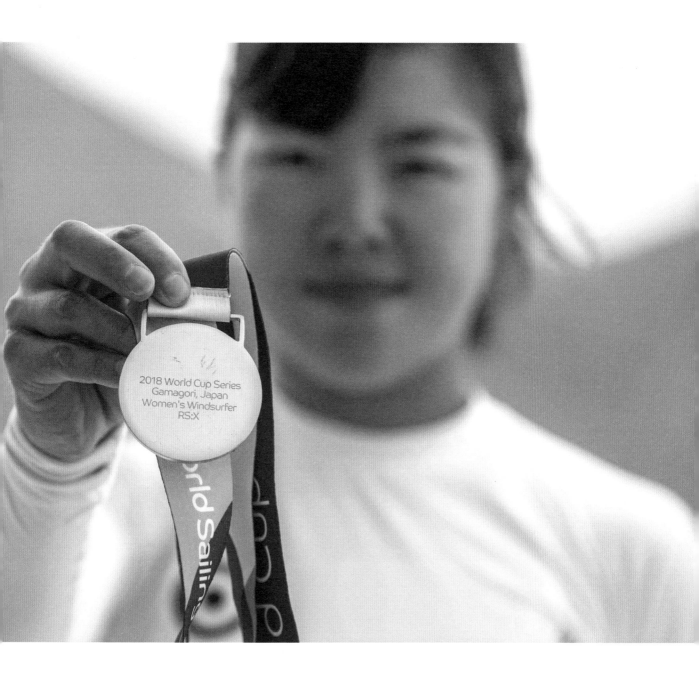

2018 World Cup Series
Gamagori, Japan
Women's Windsurfer
RS:X

/ 長跑 / **05**

信念：
堅
強

戰勝 時間

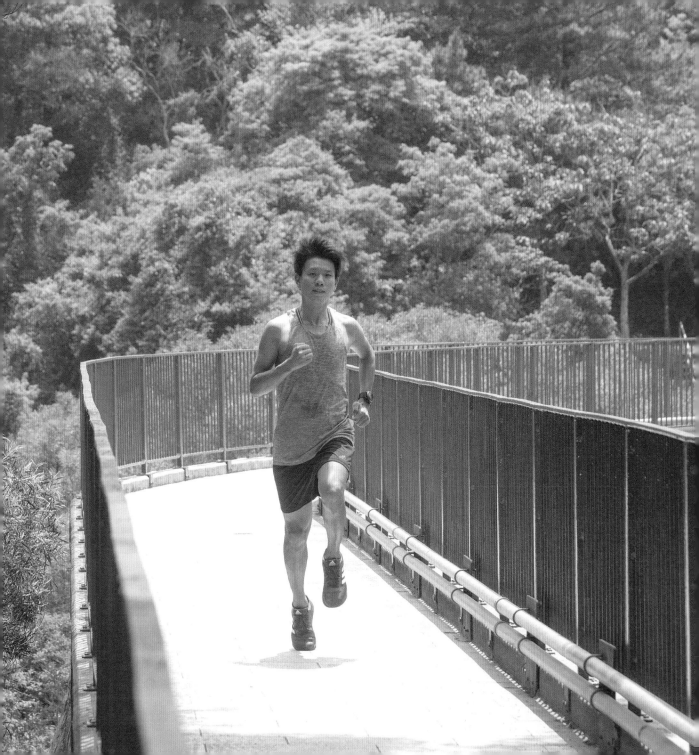

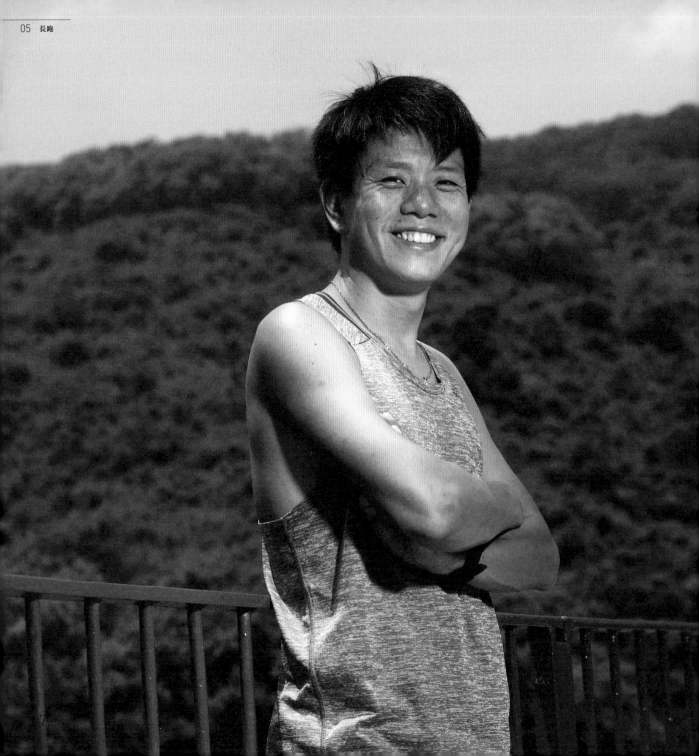

紀嘉文
香港長跑紀錄保持者

香港半馬、10000 米、15 公里紀錄保持者。初中時曾吸煙、逃學、留班，於中三時被發掘出長跑潛質，後來不只成為學校田徑隊員，更接受正規跑步訓練，入選香港田徑代表隊，代表香港出戰東亞運動會。2011 年開設「跑手堂」，擔任跑步教練。2013 年開始經歷傷患，近年轉戰全馬。

2018

北極馬拉松 7:17:09
琵琶湖馬拉松 2:33:05
香川丸龜國際半馬拉松（男子一般 B 組）冠軍 1:09:34
渣打馬拉松 10 公里（男子挑戰組）季軍 32:04

2017

ASICS 港島 10 公里賽 冠軍 32:46
香港田徑系列賽 10000 米 冠軍 31:48
香川丸龜國際半馬拉松（男子一般 B 組）冠軍 1:09:34
康宏圖騰跑 16 公里 冠軍 1:29:30

2016

柏林馬拉松 2:37:49
福岡國際馬拉松 2:30:37
運動家 10 公里賽 33:00

Personal Best（PB）
10000 米：30:53.60 (2012)
10 公里：31:26 (2012)
15 公里：48:15 (2011)
半馬：1:06:39 (2011)
全馬：2:30:37 (2016)

"

我沒有後悔放了那麼多心力去跑步；

唯一後悔的，是太遲想跑好成績。

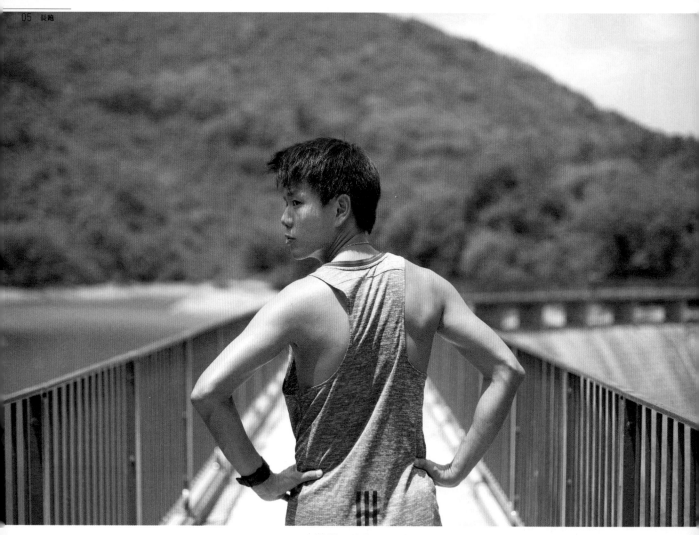

時間　是跑手最大的敵人

一，時間是量度跑手能力最為具體的單位，跑手往往渴望戰勝時間，來
證明自己更上一層樓，而他人亦會利用時間，作為比較及評價跑手能力
的標準；二來，時間迫人，「要跑的理由」會隨年月愈變愈少，反之「不
跑的理由」卻急速增加。往往是歲月，令一個跑手選擇退場。

對於這兩點，紀嘉文（阿紀）都有深切感受。30 歲後，當時間不斷打擊他，他想過退役、想過不跑，想過發展與跑步零關聯的事業……然而最難得是，偏偏是想了這麼多，他仍然在跑。但繼續跑下去，還會得到甚麼？幸運的可再創高峰，但亦可能一無所獲，甚至要面對學生終會超越自己、或許有天跑 10 公里要整整一小時——心沒有足夠的堅強，就不那麼容易接受。

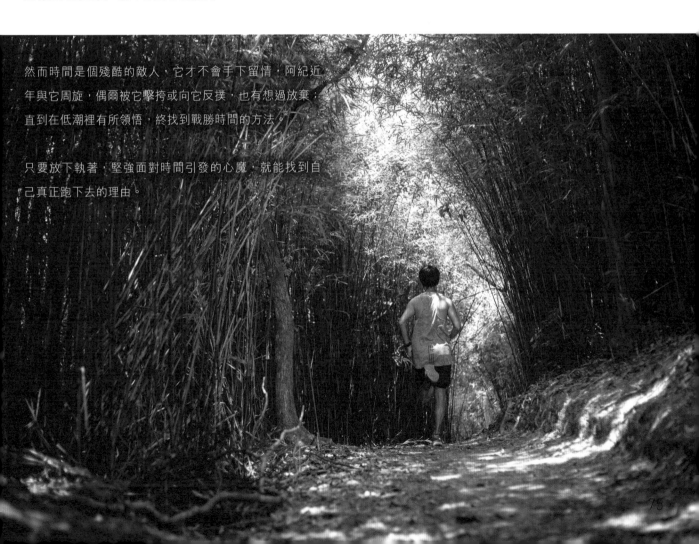

然而時間是個殘酷的敵人，它才不會手下留情。阿紀近年與它周旋，偶爾被它擊挎或向它反撲，也有想過放棄；直到在低潮裡有所領悟，終找到戰勝時間的方法。

只要放下執著，堅強面對時間引發的心魔，就能找到自己真正跑下去的理由。

不跑的十萬個理由

「你還在跑嗎？」

每次和朋友吃飯時，紀嘉文總被問這個問題。其他人不是結婚就是生子，逐漸上了社會定義的軌道；但只有紀嘉文一直在跑，一跑就是 18 年。「都這麼多年了，有想過放棄嗎？」是朋友最常問的排名第二位。其實放棄的念頭時刻纏繞他的腦袋，因為不跑的理由太多了。

首先是跑步佔據他太多時間。每年問他：「你在聖誕節做甚麼？」他總是不好意思答：「沒有，就是在練跑，在田徑場上衝圈……」納悶得連自己都汗顏。他也幻想過：其實一班人打麻雀度過也很好啊？可每年都因備戰渣馬，就是不曾嚐過。這些犧牲了的生活，也是代價。

而對他來說影響最大的，始終是年紀及近年經歷的傷患。34 歲，雖仍所向披靡，唯自覺身體狀態不如前，復原較年輕時慢得多，覺得很難再破紀錄。巔峰過後，阿紀才發現：過去十年，除跑步外甚麼都不曾做過。於是，他偶爾心裡會幻想另一個平行時空：假如過去十年都沒跑步，自己會幹甚麼？

卻發現茫無頭緒。於是豁然開朗：「沒甚麼好後悔的，現在這樣也不錯啊。」

年輕時有一腔熱血，未來是光明的，有才能、有潛質，不跑下去才是傻瓜；但 34 歲，承受時間帶來的壓力，要在此刻放棄著實有十萬個理由。不過阿紀覺得，要跑下去嘛，有一個堅持的理由就夠了。

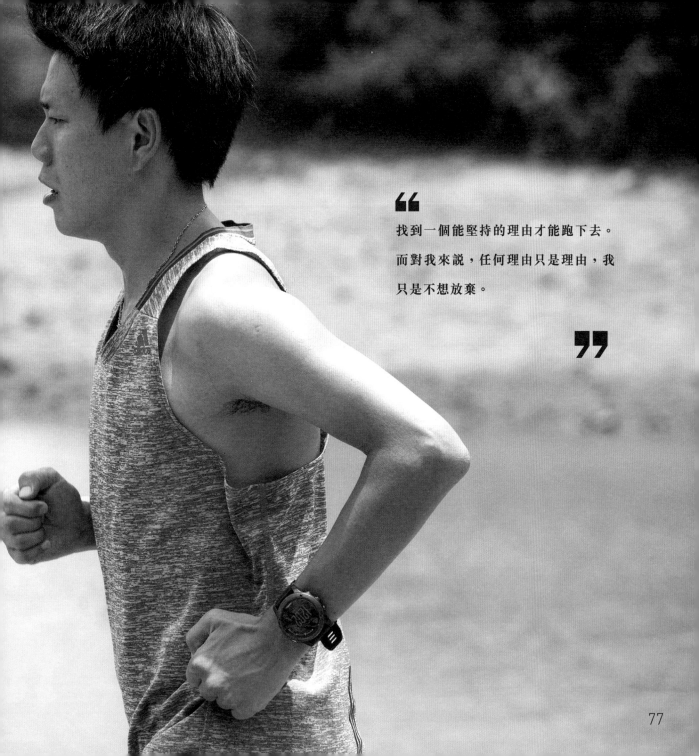

> 找到一個能堅持的理由才能跑下去。
> 而對我來說，任何理由只是理由，我
> 只是不想放棄。

年輕時　衝破時間就是一切

28 歲的阿紀，不存在不跑的理由。2011 年，是讀大學的最後一年。抱著「翌年投身社會」就再難以全心投入跑步的覺悟，花了前所未有的心思去訓練。上學前跑、放學繼續跑，縱已開辦「跑手堂」，卻寧願少些教班，為的只有一個目標——破香港紀錄。

那年想破 5000 米紀錄，唯多番嘗試卻總差一點點，最接近一次僅差 0.3 秒，「那時總是破不到，其實真的想哭。」那時他對時間極為上心，師長好友見他惆悵，紛紛安慰他說：「不用擔心嘛，下場就破到了！」豈知真的說中了，破的卻是半馬紀錄。那時他參與仁川馬拉松，

首 5000 米、10 公里都破了 PB，終跑出 1:06:39，破了香港半馬紀錄，一破就破了 3 分鐘——為步入巔峰打開序幕。

接著，阿紀勢如破竹破了多項香港紀錄：15 公里（48 分 15 秒）、10000 米（30 分 53.6 秒）……他當然興奮，代表一直以來的努力是值得的、他終於證實自己是有能力的。那段日子，他似乎掌控了時間，成為了能夠凌駕它的主人。但人在時間面前總是渺小，因為歲月只要稍為強調它的存在，人就難免屈服了。

於是在 2014 年，阿紀迎來他運動生涯的最低潮。然而在那低谷裡，他對「時間」有全新的領受。

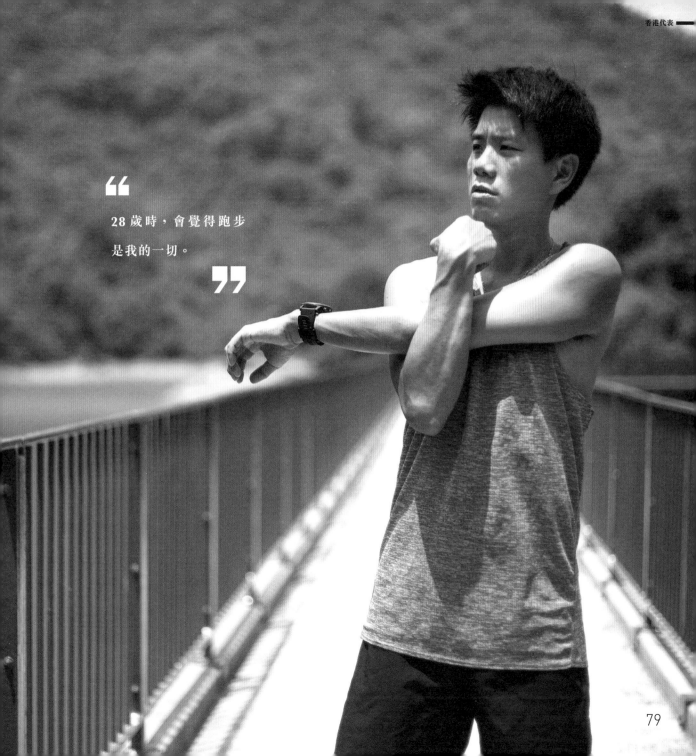

> 28 歲時，會覺得跑步
> 是我的一切。

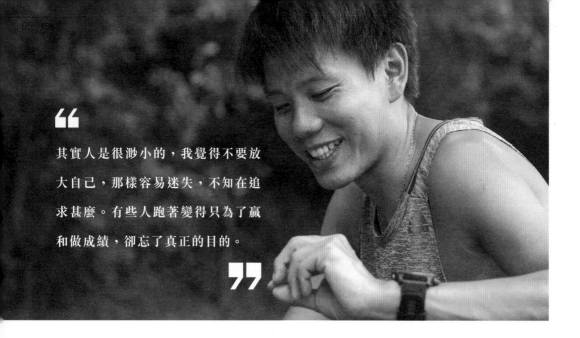

"

其實人是很渺小的，我覺得不要放
大自己，那樣容易迷失，不知在追
求甚麼。有些人跑著變得只為了贏
和做成績，卻忘了真正的目的。

"

傷患的領悟

阿紀沒為意那是惡夢的開始。一次拉傷小腿，一休息就
是五個月，傷的是深層的比目魚肌。那段日子阿紀幾近
崩潰，做盡一切有機會令小腿痊癒的事：肌肉鍛鍊、游
水、物理治療超聲波、衝擊波、中醫針炙及梅花針、每
晚熱敷、喝花膠及田七湯……卻很難完全挽回優勢。後
來情況總是反反覆覆，往後的比賽縱有佳績，但亦常抽
筋及拉傷。不知不覺，新傷及舊患就困擾他數個年頭。

「有人說我正值跑全馬的黃金時期，但跑十次都抽筋，
真的難以享受。尤其問題不在於我夠不夠毅力，而是腳
真的承受不了，身體是很誠實的。」他才發覺勉強自己

並不湊效——自畢業開始工作後，阿紀就開始長時間失眠，每天兩杯咖啡是基本，一不喝腦袋就運作不了；深夜時分他兩眼光光，睡得少到連自己都覺得像練仙。睡眠質素強差人意，他仍然堅持練跑。長期缺乏休息和過度操練是致命原因，而歲月令他的復原變慢則是助力——他遂發覺，有些東西原是不能強求。

雖仍能爭勝，但仍擔心變得五癆七傷，且偶爾要因傷患棄賽，心情還是會低落——他知道自己絕不想放棄，於是他不得不問自己最基本的問題：是否還要為做時間而勉強身體？如一天再破不了紀錄、沒有獎項、跑得很慢，還想不想跑？又或者，最重要的問題其實是：以後要如何跑，才能跑得開心？

反覆思量，他意識到有一種跑步的快樂：可以無關時間、無關快慢，單純來自盡力後的愉悅。就像每一個跑者都會感受到的：出了一身汗、身體好像 fit 了一點，還能和一大班學生一起跑，這樣就很快樂。攀過高峰，但原來追求的仍是那麼單純的幸福，既是如斯純粹，為何還有那麼多掙扎和痛苦？若壓力是來自時間帶來的心魔、曾到達頂端的自尊、那些曾令人嘖嘖稱奇的數字，把它們卸下與忘卻就好。

從今以後，將焦點從紀錄和時間移轉，回歸初心，懶理他人的閒言閒語，盡力跑到對得住自己就滿足。即使有天終要接受望著學生的項背、要學懂為學生能超越自己而快樂——未必容易，但對阿紀而言，克服挫敗感、樂於成就他人是一種堅強的表現，是一份成長，而那總比放棄不跑來得簡單。

時間無法衡量的堅強

「北極馬拉松應該是最辛苦，但是最享受的一個馬拉松了。」2018 年在北極，阿紀頭一次用了七小時多去跑完 42.195 公里，足足花了平日的兩倍時間。或許有人會覺得失望：紀嘉文喎，會不會慢了一點？

但時間真的只是個數字，無法反映的事情太多了。阿紀永遠記得在那白茫茫的世界中，頭一次感覺到：跑得離死亡這麼近——開跑後的頭兩圈，左邊肺完全無法呼吸的窒息感，即便大力吸氣都無補於事；心臟抽痛得受不了，他真的以為以為自己會中風，快要死了。在那雪地裡駐足良久，卻不敢動，彷彿只要再走一小步，死亡就走近他一大步。

他大可為了成績勉強自己，硬著頭皮盡速完成，這樣或可不負眾望。可是想到萬一跑完之後，連命都沒有，這樣值得嗎？在一個馬拉松裡，即使破紀錄、贏了第一，那又怎樣？除了名聲，其實不會為他帶來甚麼。反而若果這趟為快跑而發生甚麼意外，死了還比較乾脆，但若弄得半身不遂、不能再跑，著實比死更難受。

這或許是他首次，在比賽裡將時間置諸度外了。他先握緊自己的拳頭，看看還有沒有知覺；之後嘗試量度心跳率，心想若然異常就選擇不跑了。進入營帳，飲水、吃麵、

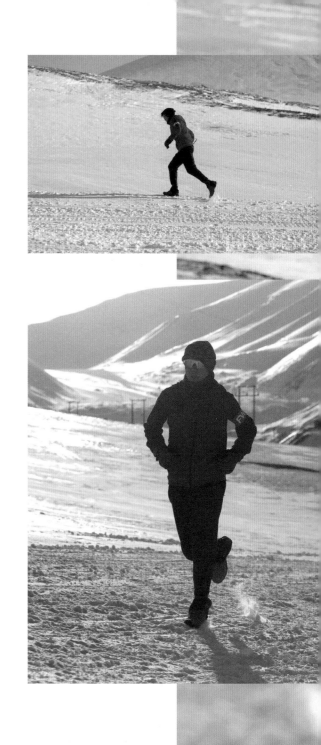

" 都跑了那麼多年，早明白其實跑步不是為了向別人交代的。坦白說，我跑得快與慢和別人有甚麼關係呢？對得住自己就好。 "

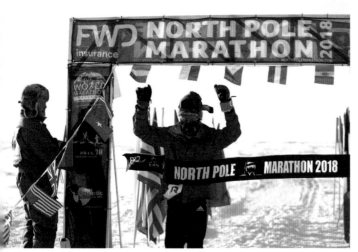

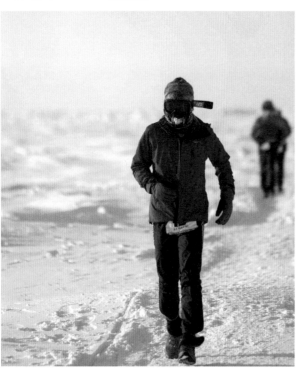

吃朱古力，休息了一段時間。發現還可以，就慢慢跑，每跑完一個圈就內進休息。休息很浪費時間，但阿紀卻從心溢出了一種微妙的感覺：「竟然覺得很享受。」

終於可以撇開成績，毫無壓力的去享受一個馬拉松了。回顧 18 年的跑步生涯，不斷追逐著時間，縱然爭取過至高的榮譽，但他卻其實一直被那些數字綑綁，時間指標呈現的退步、他人的目光與比較，其實都是無形的壓力。回溯過去，愛上跑步之初，他對「時間」有全新的「領會」。

不能快跑，就盡力走。但無論是快是慢，始終會離終點愈來愈近。心裡雖然刺痛不絕，但能夠看清這冰雪的路徑，在這沒有日落的極地留下腳印，他莫名的感到幸福。要跑下去，其實只需一個理由，除了純粹的熱愛，其他都不重要。這個馬拉松是跑了 7 小時多，可是他很高興，比曾經跑過、成績更好的任何一個馬拉松，還要享受——因為他完全放下了對時間的追求。

當時間成為最大敵人，如果要戰勝它，原來秘訣在於無視它。從此，跑步只求盡力，不在追趕時間。若能克服心魔，在跑步路上就再無所懼，人就能變得強大。而這份堅強，是超脫於時間之外，無法被輕易衡量，足能推動一個人跑到老，一直馳騁到時間的盡頭。■

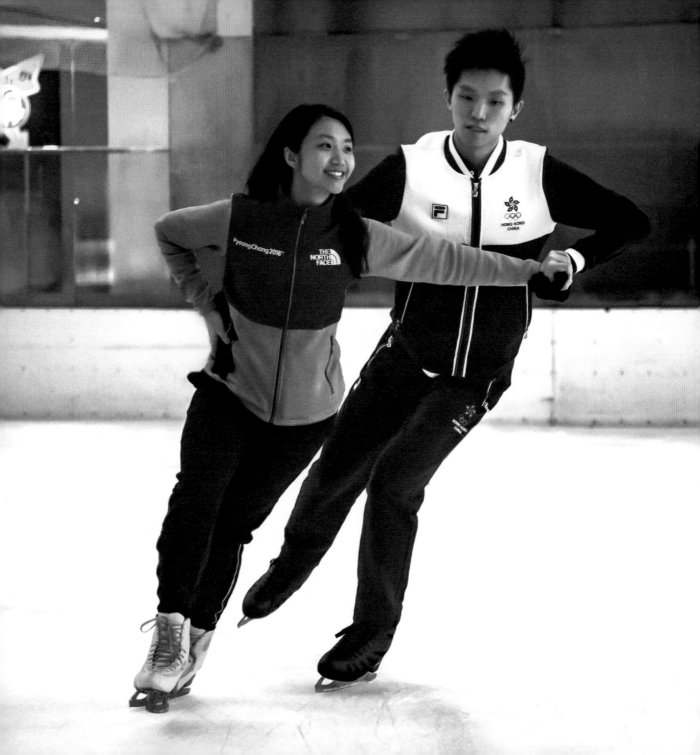

三個人
兩個夢想

信念：追夢

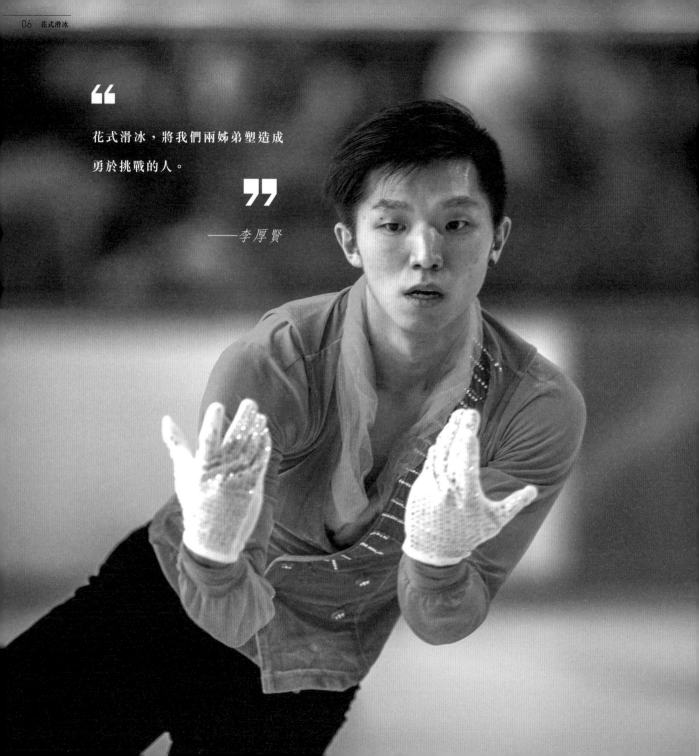

"

花式滑冰,將我們兩姊弟塑造成
勇於挑戰的人。

"

——李厚賢

李厚賢 (Harry)
香港花式滑冰代表隊成員

24 歲，六次獲香港滑冰錦標賽第一名，香港首位考取花樣滑冰等級試運動健將級（最高級）的男選手。曾代表香港多次出戰不同國際賽事，包括兩屆冬季亞運、世錦賽、四大洲錦標賽、世青、大獎賽等，獲最高 130th 世界排名。曾於 2018 年用 Beyond 名曲《海闊天空》出戰四大洲錦標賽。

2017
香港滑冰錦標賽 季軍
FMBA Trophy 花樣滑冰大獎賽 季軍

2016
香港滑冰錦標賽 亞軍

2015
香港滑冰錦標賽 季軍

2014
香港滑冰錦標賽 亞軍
杜拜花樣滑冰金盃賽 冠軍

2007-2012
香港滑冰錦標賽 冠軍

李芷菁 (Phyllis)
前香港花式滑冰代表隊成員

自小學習花樣滑冰，後來加入香港滑冰聯盟，2010 年曾代表香港參加四大洲，以及世界青少年花樣滑冰錦標賽，曾於 1999 至 2006 年間獲亞洲業餘花式滑冰比賽冠軍，於 2011 年退役。擁有花樣滑冰技術專家資格，曾為弟弟李厚賢的滑冰比賽編排舞步。

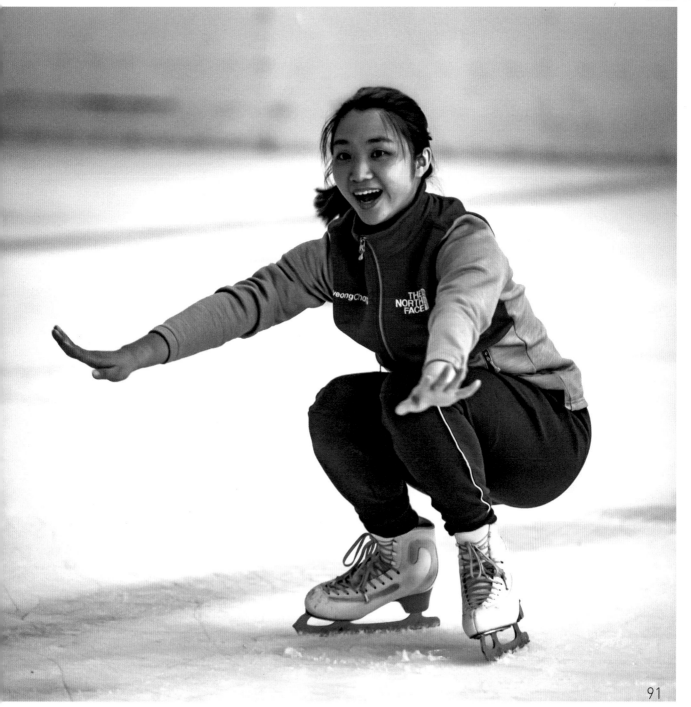

勇於追夢　本就是成就

運動員的夢想，從來都很遠大。目
標總是愈定愈高，直到觸及世界級
數，才能滿足他們渴望進步的野心。
唯在這夢想路途上滿布荊棘，尤其
是冷門運動——花式滑冰，要從連
標準溜冰場都缺少的香港衝上世界
舞台，是不可能的挑戰。

雖然困難，但不代表就不去冒險
試——像滑冰姊弟李芷菁（Phyllis）
和李厚賢（Harry），就敢於仰望高
處，亦幸而得到母親支持，合三人
之力一同克服艱難、追逐夢想。每
個夢的達成，是成就與能力的肯定；
但其實逐夢途上，也是很重要的過
程。對 Harry 來説，夢想是指向世
界水平的一個具體目標；但從另一
雙眼睛去看，奮鬥過程就已是夢想
本身。

其實夢想無論遠大或渺小，都同樣
珍貴；只要勇於實現，就是不簡單
的成就。

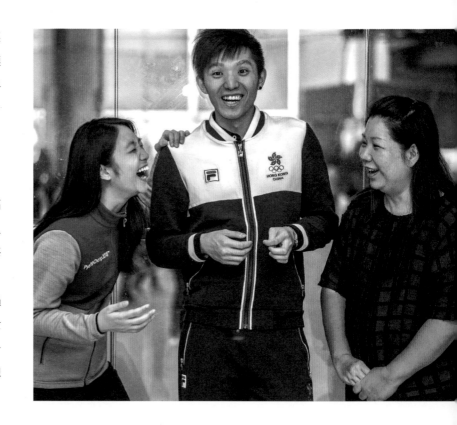

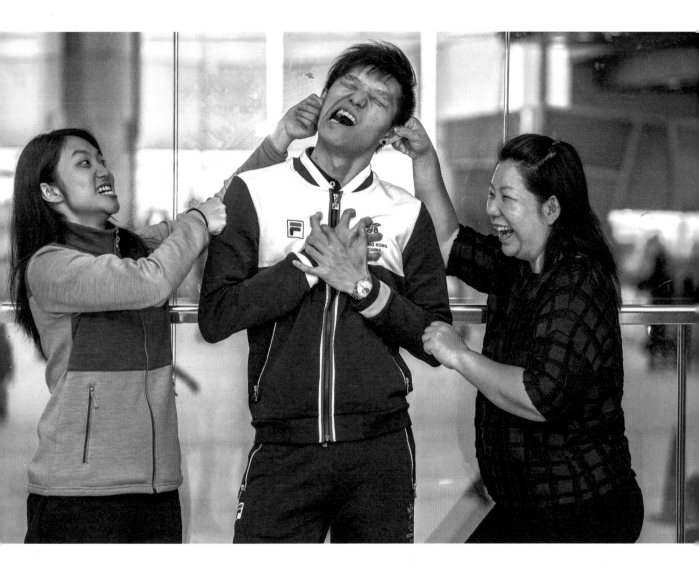

夢萌生之初

2015 年的 2 月 12 日，是 Harry 忘不了的一場四大洲花式滑冰錦標賽。

「各位先生及女士，接下來出場的是代表香港的李厚賢！」大會廣播響起之際，李厚賢 (Harry) 正在緊握場邊家姐 Phyllis 的手。「好，要加油！」接收到家人的鼓勵，Harry 遂放步滑出，一直滑到冰場中心，耳邊響起了 Michael Jackson 的樂曲，他將兩手放在頭頂，身體微微傾斜，擺出 MJ 的招牌動作，等待這短節目掀起序幕——他那時不知道，那會是他們三人夢想圓滿之日。

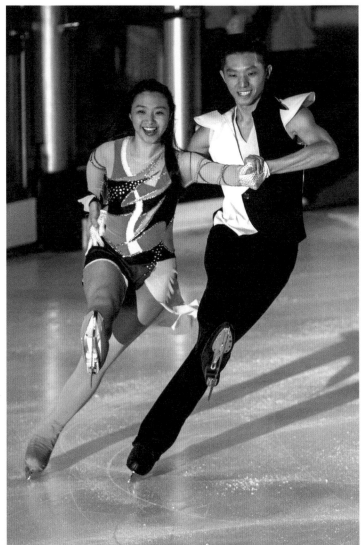

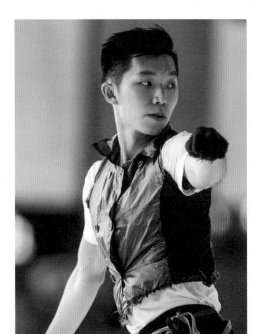

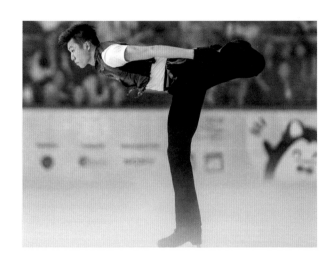

"

不知從何時開始，我就有想擁有世界排名的夢想，想在那名單上看到我的名字，想人們記得香港有個 skater 叫 Harry Lee。

"

——李厚賢

這是個幻想了許久的夢。

五歲的 Harry 才第一次上冰時，就一下子戀上了。兩姐弟的成長歲月在冰場度過，體育細胞特別強的 Harry 才八歲就能做到兩周跳、考到了七級，比同齡孩子快了四倍。兩姐弟後來相繼入港隊，媽咪為繳付每月合共萬二元的訓練費用默默工作，甚至曾在便利店頂通宵更；有時需向親友借錢。慶幸是澳門人，每年有錢派作周轉，到走投無路時則會祈禱，還要承受各種冷嘲熱諷。但這些難過的事情，她都沒有讓子女知道；她只見孩子們對溜冰很有熱情，就想他們在學習上少些壓力。幸而在媽咪咬緊牙關撐過每個月時，Harry、Phyllis 的確不負所望用心學習，逐漸變得成熟。

轉捩點是在 2011 年。那年 Harry 才 16 歲，卻已多次獲獎，更是香港冠軍。他參與了冬季亞運會，那時剛剛苦練成五種三周跳，水平不算很穩定，卻躍躍欲試想要大顯身手。那天他施展渾身解數，一位國家隊評述忍不住讚歎：「一個選手靠業餘訓練能掌握五種三周跳的這個水平，是很不簡單的事啊。」亦是在那次比賽中，得到不少教練及專家的注目：「原來香港有這樣一個滑冰選手 Harry！」

就是在那天起，他們的腦海裡多了一個想法：「Harry 的潛能可以發展得更好。單是在香港這樣一個連標準溜冰場都沒有的彈丸之地，都能練到花滑十級水平、駕馭五個三周跳——如給他一個更大的舞台，他會滑出怎樣的境地？那也是 Harry 頭一次覺得，夢想已久的世界排名，不是不可能的事。

無私親情　開展夢想舞台

「我，李厚賢，很想證明自己真的有能力去挑戰世界級的選手。」

可是想延展夢想空間並不易。在香港，人們視滑冰為娛樂多於運動，即使曾在國際舞台上受賞識，回來這片土地，運動員卻要趁大眾還未起床時才能訓練。一到冰場開放時間，人們就會瘋狂湧到場裡，那時別説三周跳，連普通的旋轉都怕傷及他人。這裡沒標準場，場地太小難高速滑行，旋轉動作更難練成。世界的頂級選手能駕馭的三周半、甚至是四周跳，本來已屬高難度動作，何況要在極有限的空間和環境中練成？那幾近不可能。

「細佬，如果你想在國內接受系統性訓練，跟許教練學師，再上一層樓，我們是可以安排的。」於是媽咪提出了這建議，她想：「許教練曾是全國冠軍，他願意讓 Harry 跟練是機會難得，且哈爾濱是盛產滑冰選手的勝地，那裡的空間比香港廣闊、訓練氛圍亦不一樣，能仰望的夢必然更遠。」

逐夢途上看似很難，但更難得的是：母親願意無私成就他的夢。Harry 若往哈爾濱受訓，租房、教練、生活等一切費用，除有「夢想舞台」獎金幫補外，其餘都需靠父母打工換來。在很多人眼中，這是一場未必有回報的投資。接受訓練不一定會成功，家裡的負擔會更重——但以上考慮，媽媽都拋諸腦後。她只是覺得，如果他在一件事情上學到堅持，就應讓他繼續，若因外在因素影響了他的發展，會極為可惜。她一直跟自己説：「如果有天他們不再溜冰，絕非他們能力問題，只會因為我無法負擔——而這是我要極力避免的。」

有相似想法的，還有家姐 Phyllis。「見到媽咪為我們犧牲了那麼多，從她的付出我可以感受到愛。所以如果他人有需要，我也一定在身邊支持。」從媽咪身上學習到無私，當時退役了的她看見細佬的天分，遂考慮到，不如去考技術專家的資格吧？如此方能對花式滑冰的規則、評分進行深入研究，這樣一來，也能為 Harry 追夢提供具體助力。

明明是三個人，卻能為同一個夢如斯同心。難得在願意放下自我，才能為成就所愛而心甘情願的付出。一個人追一個大大的夢很難，但如果集合了三個人的力量，無論如何都能走得離夢想近一點。

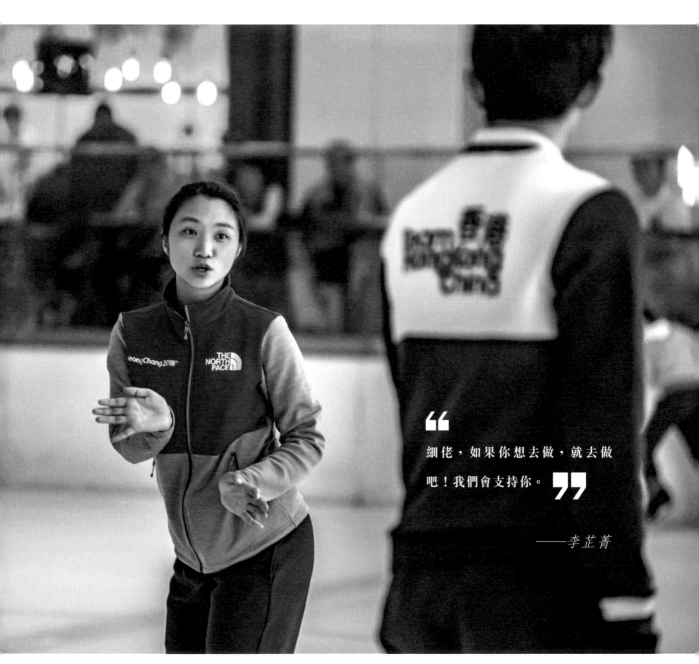

> 細佬，如果你想去做，就去做吧！我們會支持你。

——李芷菁

夢在痛與跌的邊緣

於是 Harry 在 13 年 DSE 完結後，在家人支持下前往哈
爾濱，展開前所未有的系統性訓練。聽來很理想；但原
來要能上升到世界高度，付出的代價不足為外人道。

「在內地訓練的時候，我曾想過放棄。」想到同期的朋
友已上大學，而 Harry 因滑冰已休學兩次，覺得自己比
其他人走得慢了。且他那時要親手將學費交給教練，才
知學費不菲。不想成為家裡的負擔，因此常在想：「這
是否值得呢？」

萬一沒有成績——他一直苦練，卻總突破不了三周半的
樽頸位。而幾千次嘗試伴隨而來的跌倒之痛，卻那麼刻
骨銘心。那是堅硬的冰面，臀部一不小心就會跌得紅腫，
嚴重時甚至可以硬如椰子殼，一切起居飲食都會疼痛不
已——這些，Harry 已咬緊牙關經歷過很多次了。他開始
質疑：「這麼痛，真的能換來回報嗎？」

> "
>
> 這世界原沒有事情是知道結果的。
>
> 所以盡力去做就可以，無論有沒有
>
> 成績也好，至少無悔啊。"
>
> ——李太

「嗯……其實這樣的訓練還要持續多久呢？」故當一次媽咪和家姐前往哈爾濱探他時，他忍不住這樣問。意識到 Harry 害怕痛、害怕浪費時間和金錢，背後其實是「害怕自己做不到」而引發的恐懼。媽咪極力遊說他不要放棄：「如果你在這刻放棄，所有努力都會白費了。請你別考慮外界的一切事情，回想初心吧，如你真的最想做這件事，專心去做就可以。」見兒子因承受壓力而考慮犧牲自己的志向，覺得很痛心，這不是她想看見的——她想看見的是兒子在冰場上，一直飛舞、一直渴望進步的歡快眼神。

「有很多事情沒試過不會知道結果的，但連嘗試的機會都不是人人都有。如這是你最想做、而你又能做到的事，卻因外界壓力而放棄，這樣才是浪費啊。」她始終相信 Harry 的能力，無論最後是否能換來成績，都希望他能勇於嘗試，那時 Harry 發現，原來當我不相信自己之時，有人還會繼續相信、支持自己。

這一份肯定教他也想給自己多點信心。於是他就憑著這份信任，決定繼續撐下去——一直撐到此時此刻。

"

沒有媽咪、家姐，就不會有現在的我；

因為她們，我才能滑得那麼遠。

"

——李厚賢

他們的夢想

這時他正擺著 MJ 的經典甫士，只消音樂一響，他就要在這四大洲花滑賽的舞台上，交出過去年半地獄訓練的成績單了。絲毫不敢鬆懈，這是哈爾濱訓練以後第一個大型世界賽，若有好表現，就能攀上那世界排名的名單，離夢想只差一步。

音樂響起，他就展開冰上魔法。整套舞步由家姐 Phyllis 一手編排，今次是她首次在國際大賽裡將技術專家的知識放進編舞中，嘗試依據評分準則設計出既重視難度、又適合 Harry 風格的舞步。她看到冰場上的他，先隨《Man in the Mirror》旋律演出富難度的「Triple Toe Combination」，並首次演繹能搶得較高分數的跳接旋轉；曲風一轉，是 MJ 經典歌曲《Smooth Criminal》，舞蹈的力度頓時強起來，明快步法加入 Hip Hop 舞蹈風格，大膽表現教人眼前一亮；隨後來到高潮——「Axel 兩周半跳」；她屏息凝神，心裡想：「要順利！」轉眼間，即見冰刃成功落在冰面。

當 Harry 在比賽中完成最後一聯合旋轉時，他心裡很激動——這個演出，是他至今最好的發揮，不只是在編舞上的新嘗試，所有動作都做得比預期漂亮。最後得分是 51.0，技術分比前五名的選手還要高，不只獲得決賽資格，世界排名的名單上，在賽後亦首次登出了他的名字：「Harry Hau Yin Lee, HKG」，排名 135。

「夢想終於實現了。」縱然排名仍在百名外，但於這個連標準溜冰場都闕如的香港，他竟然真的能滑到世界舞台。除了天賦，他唯一比別人優越的條件，就只是家姐、媽咪的無私支持。這次比賽，他慶幸達到自己一直以來的目標，終能回報家人的付出，感覺實現的不是他一個人的夢想，「她們是計劃者，我是實踐者，我們三個人有同一樣夢想。」

"在我眼內，他們永遠都是發著光的。當見到他們有信心而且做到之時，就散發著像煙花一樣燦爛的光。"

——李太

另一個夢想的實現

但他也許不知道，其實媽咪的夢想和他有點不一樣。

「那次四大洲花滑賽，其實我是覺得，他終於做到了自己堅持的事情，而那是我一直都相信的。」媽咪看到他那幾近完美的旋轉，其實沒聯想到甚麼世界排名、甚麼成就；她只是又看到那份很熟悉、卻總看不厭的光芒。

或許和 Harry 認知的不同，她的夢想，早在很久以前就開始了。那是一個遙遠又普通的下午，那時他們還只是孩子；她站在冰場邊，看著青澀的他們努力學習，那慢慢累積出具自信的眼神——那時候，她就比所有教練、觀眾更早察覺到，他們身上綻放的光。

那是很溫暖又美麗的光。拿著攝錄機的她，手不絕顫抖，心裡掩不住激動。那時候，她知道這就是她的夢想：想看到他們對自己有信心。她很早就下了決心，只要能延續這份光芒，她願意付出所有。這份光芒在及後很多年，沒有一刻消失過、也沒因失敗而黯淡過，無關成就，它永遠耀眼美麗。

能成為香港冠軍，踏上世界舞台都是後話了。長大了的 Harry 執著成績，害怕會辜負家人；但她沒有這樣想——對目前為止曾經歷過的所有，她已經很滿足，也覺得夢想早就實現了。能夠陪他們走過這成長的長路，從在冰面上慢慢行走到自在地滑行，從驚惶失措到淡定自若，

到今天他們能獨立面對世上不同的困境——這是一條比從香港到世界舞台更遠的路。過程很崎嶇，但她慶幸沿途上一直有光；而這份光芒，就是她的夢想，也是她願意付出一切的源頭。■

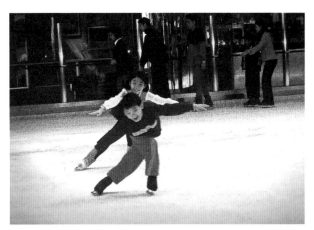

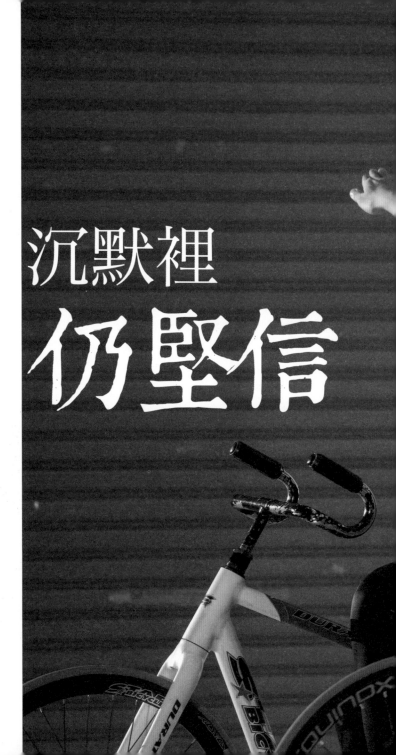

07

/室內花式單車/

沉默裡
仍堅信

信念：

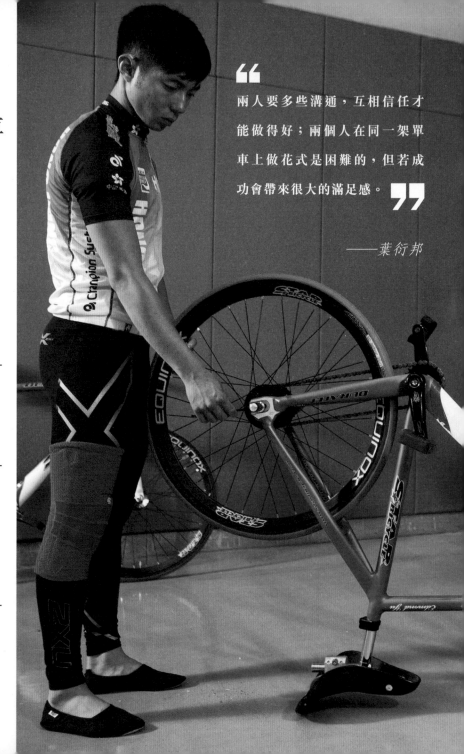

葉衍邦 (James)
香港室內花式單車代表隊成員

1993 年生，現職策騎員。自小學習花式單車，曾奪全港室內單車錦標賽獲 13 至 15 歲組別冠軍。曾在 2013 年末因墮馬跌斷右腳十字韌帶。

2017

全港室內單車錦標賽
雙人花式單車 (男子公開組) 冠軍

2016

全港室內單車錦標賽
雙人花式單車 (男子公開組) 冠軍
亞洲室內單車錦標賽
雙人花式單車 (男子公開組) 冠軍

2015

全港室內單車錦標賽
雙人花式單車 (男子公開組) 冠軍
亞洲室內單車錦標賽
雙人花式單車 (男子公開組) 冠軍

> 兩人要多些溝通，互相信任才能做得好；兩個人在同一架單車上做花式是困難的，但若成功會帶來很大的滿足感。
>
> ——葉衍邦

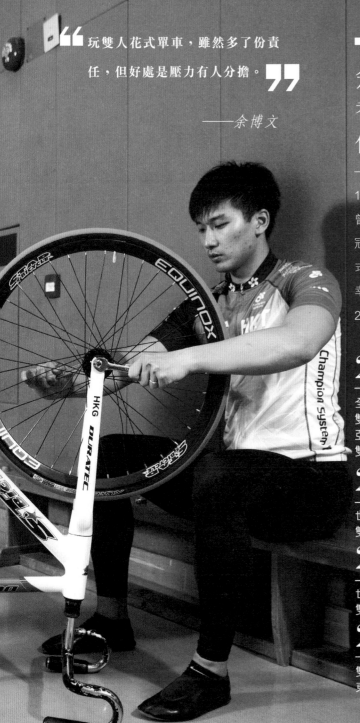

> **"** 玩雙人花式單車，雖然多了份責任，但好處是壓力有人分擔。**"**
>
> ——余博文

余博文 (Edmond)
香港室內花式單車
代表隊成員

1988 年生，現職教師。自小學習花式單車，曾獲全港室內單車錦標賽 13 至 15 歲組別冠軍。2006 年開始與葉衍邦夥拍雙人花式單車。曾在 2007 年跌斷右腳十字韌帶，幸而趕及參與 2009 年東亞運並奪銀，於 2016 年曾與葉衍邦破亞洲錦標賽紀錄。

2014

全港室內單車錦標賽
雙人花式單車（男子公開組）冠軍
亞洲室內單車錦標賽
雙人花式單車（男子公開組）冠軍

2012

世界室內單車錦標賽
雙人花式單車（公開組）季軍

2010

世界室內單車錦標賽
雙人花式單車（公開組）季軍

2009

雙人花式單車
東亞運動會（男子公開組）亞軍

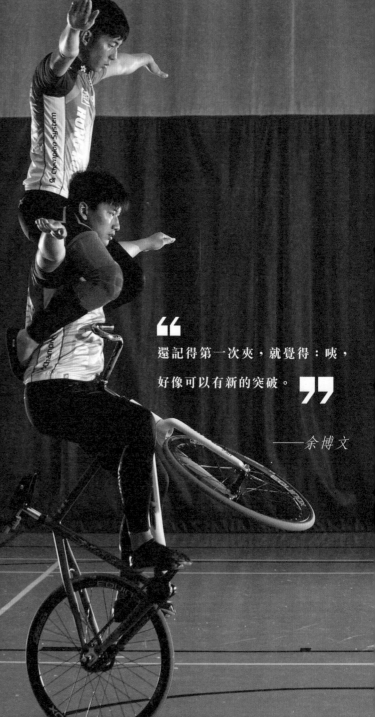

拍檔非一朝兩鍊成

拍檔，是一種特別關係，尤其是玩雙人花式單車。

余博文（Edmond）和葉衍邦（James）夥拍多達 12 年了。兩人性格南轅北轍，Edmond 好動健談，正職是教師；James 沉默內斂，白天是策騎員。二人各有自己的魅力與天地，如互不交集的太陽與月亮。

唯只要騎上單車，看似截然不同的兩人，會合作無間的駕馭身體與單車，舞出各種高難度動作，創造出兩人與別不同的世界。明明身下是幼細的車輪，卻在上面表演流麗體操，用體能、協調、默契，顛覆引力及物理定律。每一舉一動，早在事先溝通，時機來到，二人同步演出，交接天衣無縫，流暢得如本能，宛如合二為一。

旁人皆嘖嘖稱奇，但無瑕表現背後，卻是兩人多年共同努力的結果。不只是對鍛鍊的投入，更困難的是兩個截然不同的人，願意互相磨合與包容、突破差異和誤會，培養出信任。能夠到達世界舞台，總需經歷低潮，要將分離的兩人重新拉近，唯有靠著一份信任與耐心，教人在沉默中仍願意相信彼此；只有共同穿越過那些情緒低谷，才能找著一起走下去的軌道。

> " 還記得第一次夾，就覺得：咦，好像可以有新的突破。"
>
> ——余博文

可以拍檔是緣分

二人第一次拍檔，是在 2006 年。他們各自的拍檔因個別原因而終止練習，教練遂建議：「反正你們一個慣做底、一個慣做面，不如嘗試夾吧？」而當 James 和 Edmond 各自騎上單車，兩人拖手、分開，再踩到圈中心再牽手時，彼此的節奏、速度，都異常配合。於是他們心裡同時萌生了相同想法：「好像很快已能建立基本默契：和以前的拍檔練習千遍，每次都覺吃力，這次卻輕鬆及穩定多了。」二人順理成章變成拍檔。

體質、技術的契合，大抵是成就這段拍檔關係的先天優勢。然而，他們終究是性格迥然不同的人，技術上或可一拍即合，相處上卻不盡然。「我有時會很想知道對方在想甚麼。」James 是個寡言的人，初時在訓練裡僅吐單字，不太表達自己；Edmond 常鼓勵他嘗試，James 亦唯有硬著頭皮多說話，縱然那是他不擅長之事。

無論是 Edmond 還是 James，面對與自己個性不同的存在，其實都需要耐心。歲月靜好之際，要存有耐性並不難；唯真正的考驗，總是在情緒複雜之時。

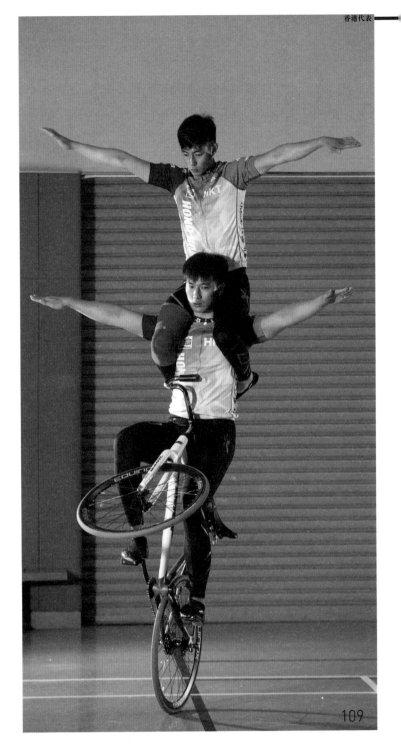

複雜的情緒

能對運動員情緒影響至深的，除了成績，傷患可謂更重大原因。

2007 年的亞洲室內運動會，兩人以奪金為目標，可惜當他們在場內作最後排練時，不慎失手。意外發生的一刹，James 正坐在 Edmond 的肩膊上，兩人不住向前傾倒；Edmond 顧慮到彼此的安全，竭力想要保持平衡，但左腳正纏在單車上，條件反射立即用右腳撐著地面，可腳這麼一伸——十字韌帶就在那刻斷了。

任右腳即便再強壯，都承受不到二人下墜的重量：他那刻感覺到大腿和小腿的骨頭猛烈相撞，痛得在地上打滾大聲哀嚎——隊醫馬上為他進行冰敷，惟膝頭處已腫得驚人。旁邊的 James 不知所措，那時的他還只是中學生，除了驚惶難有其他感受。但 Edmond 不想放棄，那是他們首次以雙人組合想要挑戰的大型賽事啊。於是他忍著痛完成，但成績終究受影響，後來做手術、復康，花上了數月的時間，右腳的肌肉較從前弱多了，到他重回練習場之時，等待他的是很殘酷的事實。

「怎麼一些很簡單的動作，都做不好呢？」沒練習一陣子，身體的感覺變得很陌生。那時他不期然焦燥，很想加緊訓練恢復過去狀態，但膝上的傷患總是隱隱的提醒著他：要是太過用力，小心會再受傷。縱然他並不想，卻無法否認他開始害怕做某些花式動作。這份恐懼影響

了兩人之間的訓練；當他因為做不到而自責之時，James 不發一言，沒有鼓勵、沒有責罵，恍如一個黑洞，無法從他的表情裡閱讀其心意。

其實 James 心底裡知道沒人想受傷，也知道 Edmond 已很盡力復操，他只是不懂表達關心，卻願意靜待拍檔康復，而 Edmond 心裡卻不斷想：「其實我這樣子，他是否以為我沒有盡力、是在拖累他呢？」沉默與自責裡頭，悄悄蔓延的是猜度帶來的不安。

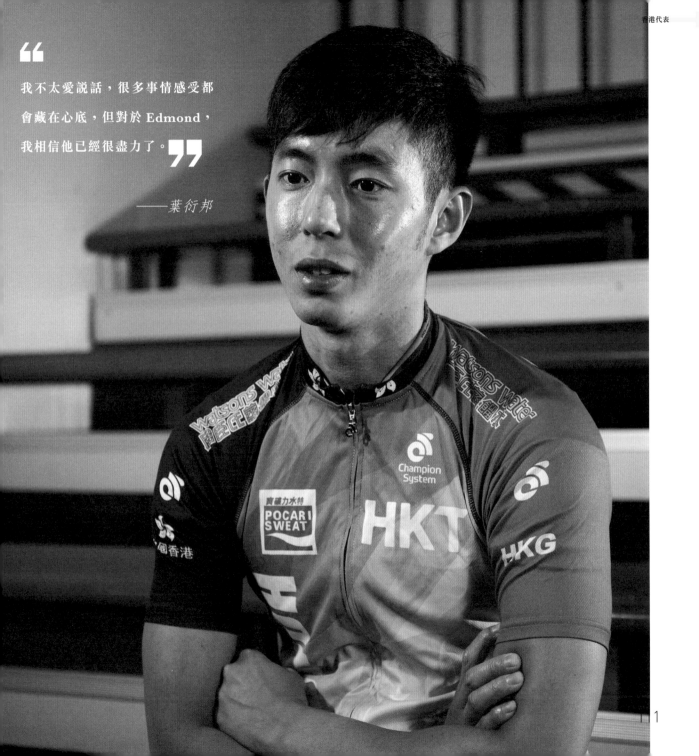

" 我不太愛說話，很多事情感受都
會藏在心底，但對於 Edmond，
我相信他已經很盡力了。"

——葉衍邦

沉默的爆發

Edmond 的焦燥，其實源於 2009 年的東亞運來臨在即。幸而他趕及重拾狀態，甚至與 James 在東亞運中突破受傷前的紀錄，但仍不及友隊高分屈居第二。他們縱有失望，卻試著轉移視線聚焦在世界賽中。看過其他世界隊伍的錄影、也計過分數，他們遂訂下新目標：「要在世界賽拿到頭三名，我相信我們能夠做到。」

該次世界賽於德國舉行，和港隊在賽事舉行前三星期飛往當地進行集訓。Edmond 和 James 約定了，要練好三個站在膊頭上、向後踩的難度動作。於是他們連續三星期每天練上六至八小時，膊頭磨損了仍持續練習，訓練的密度、進步的速度叫歐洲隊教練驚訝。目標一致、進步神速，惟二人的心，竟逐漸走遠。那時他們的水平已甚成熟，也培養出自己對技術的一套看法；然而這份獨立，加上求勝心切，引發了衝突。

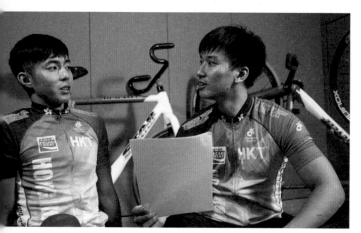

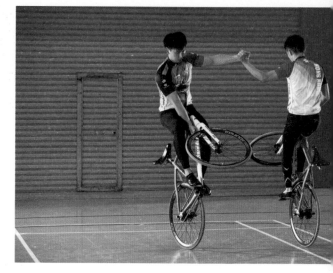

「我記得那時，我們在討論著拖手然後自轉時應有的力度，卻沒有共識。」James 記得在練習不順遂時，Edmond 說話偶帶晦氣、任由單車跌在地下的焦燥——深明那是因追求完美而起，而且只是發自己脾氣，James 卻覺難以承受，心裡想：「為甚麼要這樣呢？」但是他沒有說出不滿，只是面無表情的站在一旁、不發一言，雖然他比以前更不想再說話了。故待 Edmond 冷靜下來過後，就再也無法從 James 的眼神或語言裡，得到任何回應。

及後，兩人開始了十數天的冷戰。猜透千百遍，Edmond 仍摸不著頭腦，「你其實是否怪我不夠盡力？」曾這樣問過 James，但沒有得到任何肯定與否定的答案，心裡甚惘然，難以理解對方的沉默。

「那段日子，確實有點難過。」一直到賽後、二人和好至今——Edmond 仍對這份沉默不明所以。

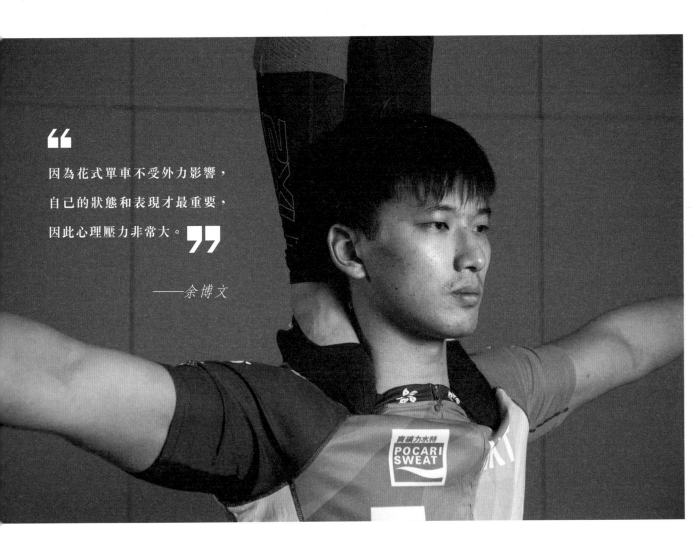

> 因為花式單車不受外力影響，
> 自己的狀態和表現才最重要，
> 因此心理壓力非常大。
>
> ——余博文

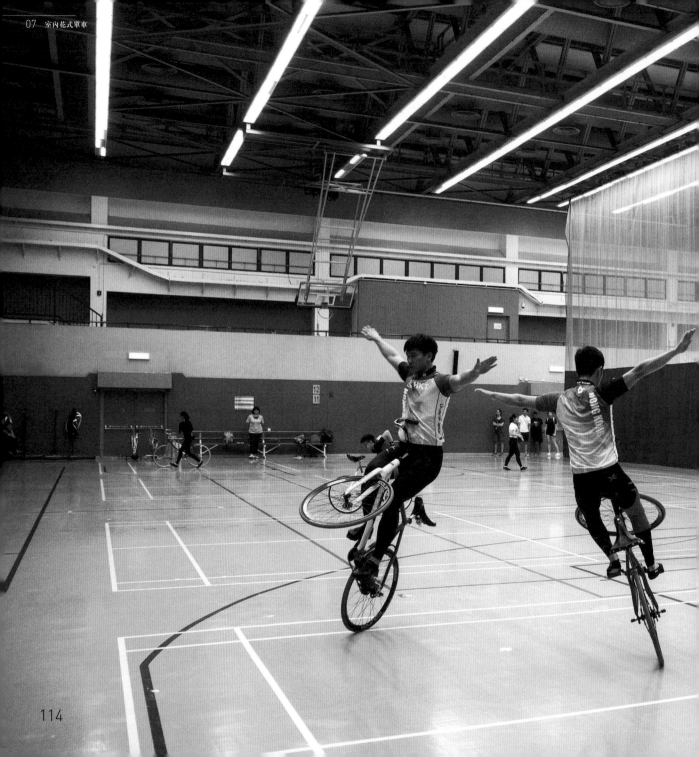

> ❝
> 如果目標不一致，不可能一直玩到現在。❞
>
> ——葉衍邦

沒說出口的信任

冷戰是煎熬的。兩人吃飯時面對面，睡覺的床就在旁邊，朝夕相對一整天，私下卻無半句。能夠令他們走近的，僅僅只有訓練時段。那時候他們的手相觸、讓對方騎在肩膊上，仍能保持平衡流暢、默契依舊——貌合神離背後，是單車令兩人仍有和應。

Edmond 回憶：「雖然不作聲，但感覺到他不是不合作、不是不努力。」摒棄了語言，行動之中仍見到彼此的投入。是有意見與不適，但是兩人並沒有放棄與對方一起奮鬥——因為他們知道，他們有著一致的目標，心底裡始終肯定對方的能力與意向。是難過和焦燥，但 Edmond 仍然給予空間，沒有強迫 James 對話，也無謾罵與責備，只是默默反省及接受；而 James 心裡是有不滿，卻沒想要表達，害怕會令對方難堪。

在被複雜情緒困擾下，雙方都交出了最大的耐心——去考慮對方的感受，使過程雖有悲傷，卻不致互相傷害。Edmond 還記得，在比賽前他閉上雙眼，在腦袋不斷重溫他們已演練千遍的那套花式；打開雙眼，他就看到 James 神情同樣緊繃。方意識到他也一起承受著巨大壓力，彼此間有一種不需用言語連結的緊密，清楚彼此站在同一陣線。

輪到他們時，賽場上只剩下彼此。對裁判和觀眾鞠躬後，他們就開始實踐集訓的成果：James 放心站在 Edmond 的肩膊上，Edmond 也感受到 James 的信任，遂流麗的向後踩動——縱有擔憂、緊張，但同時對彼此有信心。無論是任何一個動作，他們都嘗試用心、用手感應對方，相信自己不穩時對方亦會拉住自己——在那短短數分鐘裡，那合拍程度教所有人無法相信，是必須完全深信對方，才能達致的境界。

比賽一結束，他們望向得分牌顯示坐季望亞的分數，心裡非常激動。Edmond 有非常深刻的記憶：望向 James，他的臉容冷漠不再，那是充滿感情的表現——兩人有默契的相擁而泣，他首次見到那熟悉又陌生的臉頰上掛著眼淚。

那是兩人冰釋前嫌的時刻。感動非因成就，而是深知兩人都曾盡力付出過，慶幸一同奮鬥和互相包容終有回報。同時他們終確定：「無論如何，身邊這個人是能將我帶到世界舞台上的拍檔。」

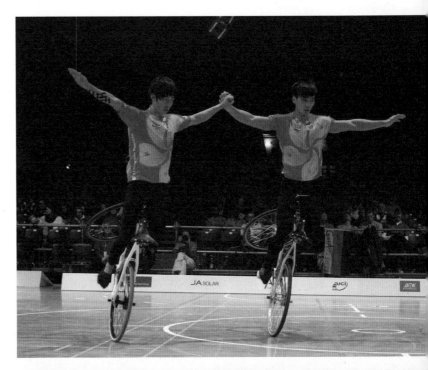

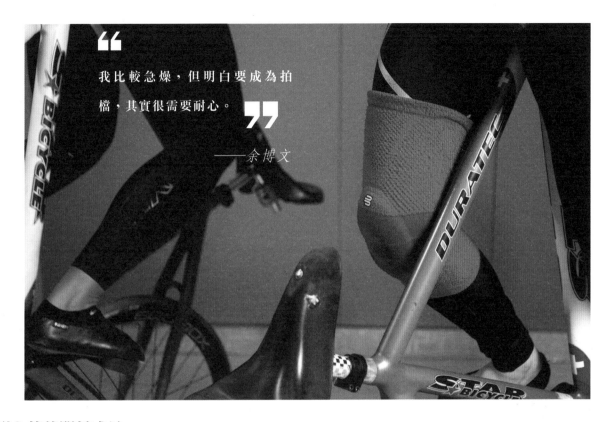

> "
> 我比較急燥，但明白要成為拍
> 檔，其實很需要耐心。 "
>
> ——余博文

耐心等待關係成長

「你的腰是否仍很痛，不如看醫生搞搞它吧？」最近數月聽到的一句簡單問候，令 Edmond 很感動。成為拍檔12年了，James 從不愛說話、到開始懂表達自己、到近月願意開口關心他人，意味著關係的深化。

近年兩人一起經歷過許多：2010年的世界賽奪季軍、2014年 James 斷了十字韌帶、2016年世界賽與獎牌擦身而過——彼此支持對方經歷不少艱難時刻。尤其兩人

右腳都曾斷過十字韌帶，更明白彼此感受過的掙扎與孤獨，令 Edmond 更覺關係密切。「好像世界上有一個人，完全理解你曾經歷過的情景，練習有過的恐懼，為何怕仍然會去練、去比賽——當中是有一種惺惺相惜的感覺吧。」

近年他們都投身社會，自覺難花更多時間再創巔峰，卻仍願意在放工後拖著疲憊的身軀仍前往訓練，Edmond

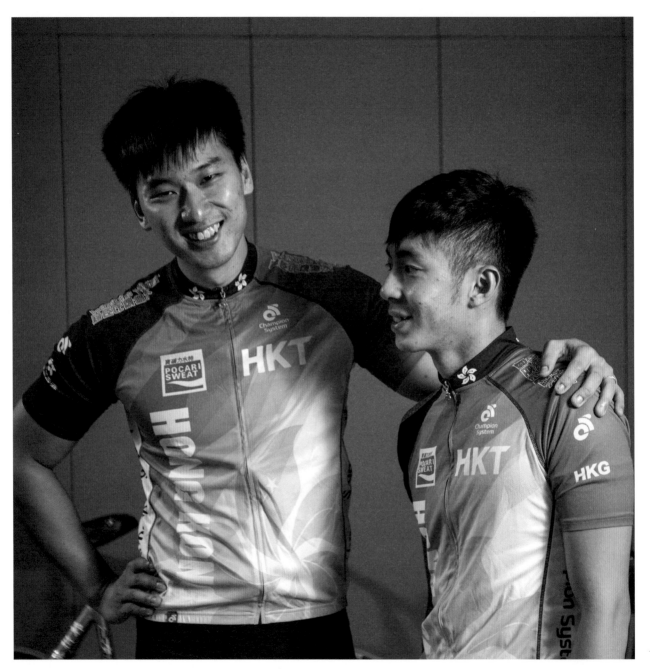

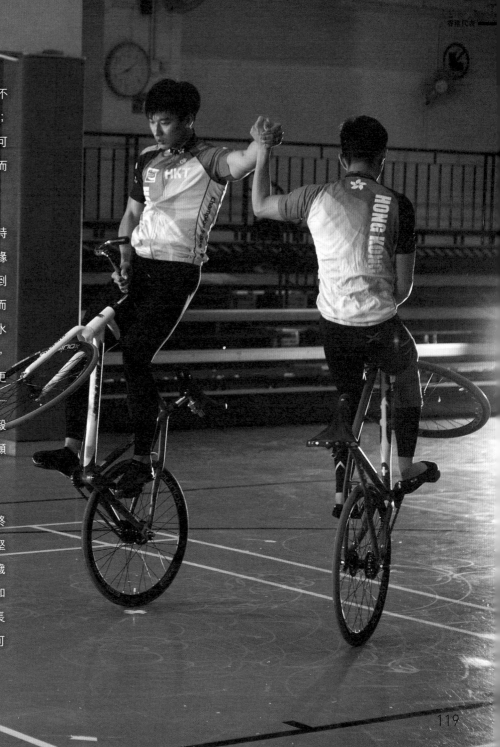

將此歸功於拍檔：「沒有他，我不可能還持續玩花式單車那麼多年；如不是他仍願意花時間練習，我可能已為了工作、結婚、組織家庭而停止練習了。」

「所以，我很珍惜和他做拍檔的時間。」他覺得，能夠成為拍檔是緣分，始終不是每個運動員能夠找到可互相配合、一起進步的拍檔，而即便能契合都未必能到達頂尖水平。兩人能夠走到這麼遠的境地，除因各自有能力且有共同信念，更重要的是彼此願意付出耐心——等待彼此成長、靜候矛盾過去的毅力，還有在逆境裡仍不強迫、不願傷害對方的耐性。

時間像一個考驗，無法契合的人終會因困難而分道揚鑣，然而信念堅定、有共同目標的拍檔，只會隨歲月令關係愈發深厚、一同成長；如果有足夠耐性，就會在一起走過長路之後，成為能出生入死、無人可取替的獨特存在。■

感情

勇字訣

信念：

勇氣

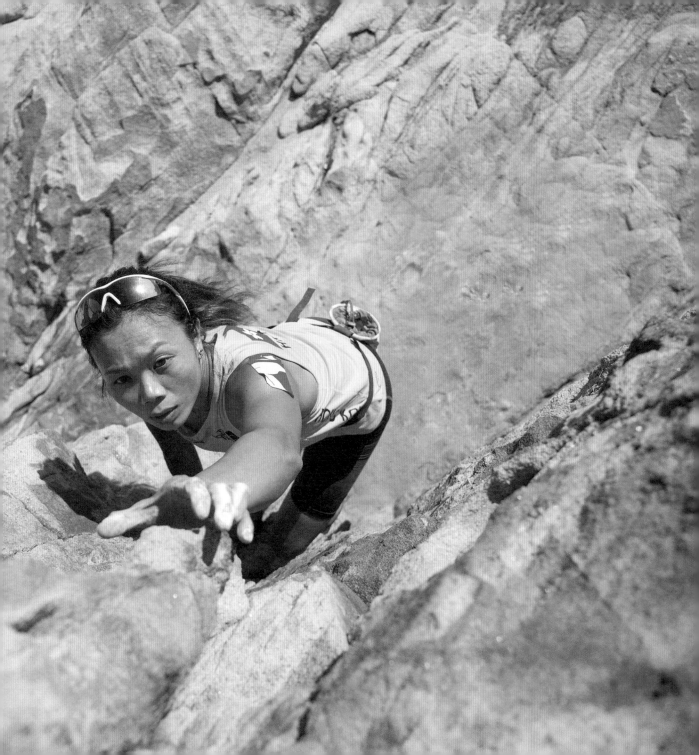

黃嘉欣
香港運動攀登代表隊成員

人稱「包山后」，五屆「搶包山」冠軍。曾因失戀、失學、失友、失業，在 2001 年學攀石，後來因攀石而振作。香港運動攀登代表隊成員，全港女子速度攀登排名第一，運動攀登教練資格，於多間院校教授攀石，現以攀入奧運為目標。

2018

亞洲杯(泰國)女子抱石賽　第七名
香港內部排名全能賽　第一名

2017

香港抱石錦標賽(女子公開組)　殿軍
包山嘉年華──搶包山比賽(女子組)　冠軍
中國攀樹錦標賽暨國際邀請賽　大師挑戰賽　冠軍

2016

香港運動攀登公開賽(女子公開組)　季軍
中國‧陽朔國際攀石公開賽女子自然岩壁挑戰賽(難度速度)　冠軍
包山嘉年華──搶包山比賽(女子組)　冠軍
女子速度攀登賽(女子公開組)　亞軍

2015

香港抱石錦標賽(女子公開組)　殿軍

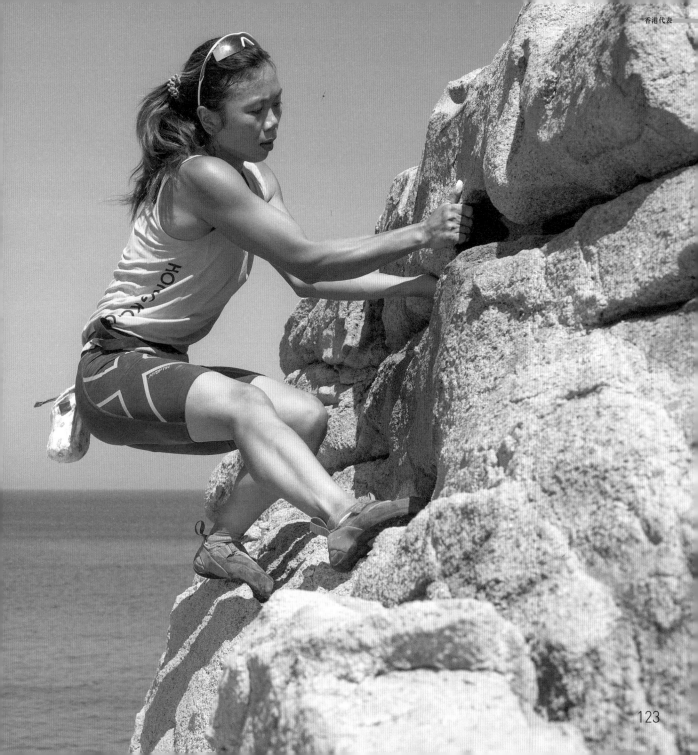

克服恐懼的快感

黃嘉欣（Angel）有點特別。一般人攀石，最大
的滿足感在於能到達高處；但 Angel 最大喜悦，
卻在於能克服對下墜的恐懼。

不只怕高，她經歷過更大的惶恐，就在朝夕相對
的戀人無端失蹤時。後來她知道這種不安，在於
過份倚賴以致失去自我，不想再被恐懼威脅，於
是承諾自己：即使未來再戀愛，自己都必須要夠
勇敢、無所畏懼、成為自己情緒的主人。説來簡
單，但真正實踐卻不容易。要怎樣才能鍛鍊出獨
立無畏的心志？

Angel 覺得，攀石是最有效的途徑。在那數十米
的高牆上，只有你自己。要繼續向上爬，就很視
乎你是否擁有不怕跌的勇氣。生命漫漫，無論關
係或未來總是無常，能否成功未必緊要：惟若有
習慣面對失敗的心態與勇氣，就能應對各種不確
定性，在逆境裡仍能抬頭。

這個過程絕不簡單，特別是對天生膽小的 Angel
而言。但不要緊，因為她知道真正的勇氣，不是
天性無畏，而是即使恐懼，仍勇於面對。

我要變得勇敢

「Angel，放手啦，你放心 fall 就可以啦，我們都在下面！」、「再不放手，我們就叫你『大力妹』啦！」下面沸沸揚揚，Angel 卻已抓著石頭不動足足十分鐘了。

還記得那是運動攀登二級證書課程的考試，她從地面慢慢爬，逐點掛進快扣，下面亦有人保護。但隨著攀登上頂，憂慮慢慢浮現，Angel 心裡開始懷疑：繩索是否夠穩定、快扣是否牢固、這麼高跌下去會痛嗎？她肌肉力量足夠、協調也很不錯，唯獨欠的是膽量。記得小時候害怕在一眾同學面前讀書，唸得很細聲，老師以為她不認真便出言責罵，就馬上怕得掉淚——唉，從來都是個膽小的人啊！

但這樣就好了嗎？慢慢向下爬到底也可以，下次也大可以放棄再來攀石，就不用面對這麼煎熬的處境了。立時醒覺：「難道還要做一個膽小的自己嗎？不！我不應該再怕。」終於擠出勇氣放開手，繩索放鬆造就下墜幅度——心彷彿掉了一拍，但撐過那跌下的一瞬間恐懼——繩索重新收緊，她就安全的吊在半空中，還是好好的。

就在那一刻，她感受到比登頂更甚的喜悅。由衷微笑，感恩總算告別了膽怯的自己。

破蛹的蛻變

如要為生命畫一條分界線，Angel 會畫在 2001 年。那年的 911 發生了自殺式恐襲，無疑是一場大災難——但對那時的她而言，有另外一件事令她更痛苦，有如世界崩塌了，變成了一片殘垣敗瓦的荒蕪。

他消失了。明明昨天才見面、聊過數小時的電話，今天就再聯絡不上。以為會一直相伴左右，有需要時總有他伸出援手，但電話對面傳來「嘟嘟……」的響聲，顯示出難以接受的現實。世界彷彿缺失了一角，那是初戀，她不懂面對失去——於是每天起床就哭、吃完東西再哭、哭完就上夜校、回來就吃飽讓自己比較易入睡……周而復始，這樣行屍走肉的生活持續了半年有多。然而禍不單行，家裡經濟出現問題，某天竟落得要她填寫申請綜緩的表格，是另一記打擊。

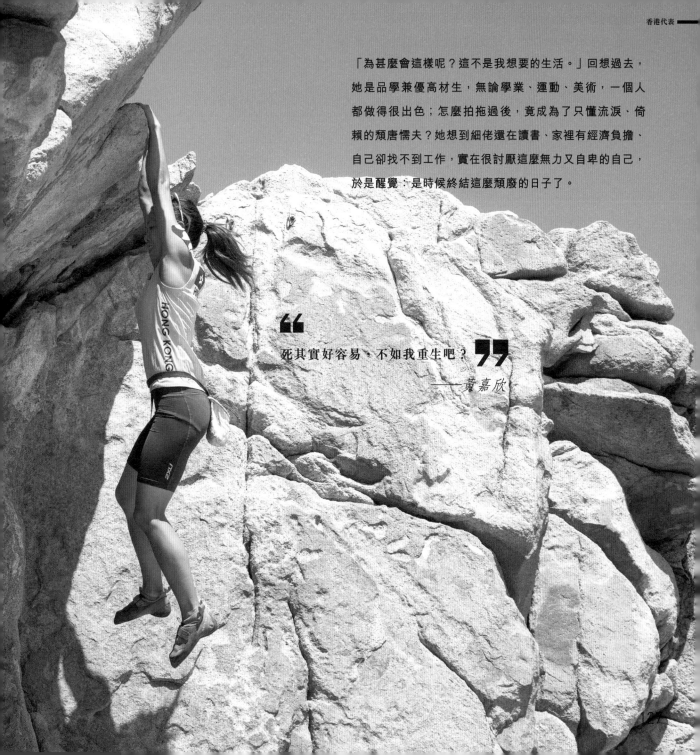

「為甚麼會這樣呢？這不是我想要的生活。」回想過去，
她是品學兼優高材生，無論學業、運動、美術，一個人
都做得很出色；怎麼拍拖過後，竟成為了只懂流淚、倚
賴的頹唐懦夫？她想到細佬還在讀書、家裡有經濟負擔、
自己卻找不到工作，實在很討厭這麼無力又自卑的自己，
於是醒覺：是時候終結這麼頹廢的日子了。

❝

死其實好容易，不如我重生吧？**❞**

——黃嘉欣

接受失敗的決心

首先，她不斷日夜催眠自己，「以前有個對我很好的白馬王子，但是他已經不在了，我要面對這個現實。」並嘗試充實生活以轉移視線，學習新技能，更在社區中心做義工、學行山。可是心靈仍會軟弱，行山時偶爾閃過奇怪念頭：「如果在山崖不小心滾了下去，會怎麼樣呢？」雖然轉眼間便會斥責自己太懦弱，但那段時間裡，她仍在幻得幻失間浮浮沉沉，在脆弱與堅強之間徘徊遊走──直到遇上攀石。

一次在社區中心接觸攀石，就比其他人更快攀到頂，過去失卻的自信重新萌生。而更吸引她的，是攀石能帶給她想要的蛻變：它能磨練人變得獨立勇敢。在高牆上，總要克服恐懼，需承受下跌的風險，且有時要夠膽跳躍，才能摸到更好的抓點（hold）。初時會害怕，但慢慢習得面對恐懼的要訣，人就漸漸累積起勇氣。

「在牆上緊張的時候，就想幾個方案吧。順利的話會怎樣、失手的話會如何，心裡要有最壞打算。」當發現最壞結果亦能承受時，就能消除恐懼，集中精神在下一個動作上。這份領略應用在生活和感情上亦然：「最壞、最難過的事情我都經歷過，況且我現在比過去堅強多了，軟弱之時都能應付到那樣的難關，現在還有甚麼能難倒我呢？」於是她終於從感情失敗的牢籠裡解放出來，懂得放眼未來，為生活的每一步訂目標：去考攀石資格、參與攀石比賽、找到理想工作，令自己變得強大，漸漸擺脫了過去那怯懦內向的自己。

攀石啟發戀愛之道

於是當前男友再約她吃飯時，她不斷跟自己說：「我曾經喜歡的那個人已不在了，眼前的人不是同一人。」徹底撲滅舊情之餘，她清楚勇敢面對過去的關鍵，在於放下恨意。攀石讓她知道，世上有很多有趣新奇之事，有很多好玩的比賽；回溯過去那些流淚歲月已經太長了，她不想再為憎恨浪費時間，不如將精神放在令自己進步和快樂的事情上吧？這樣活著才值得。

只是她在感情上仍會有陰影。於是她有好一陣子不再投入關係，努力去找比感情更重要的東西：攀石、學業……因不想受傷而又再變得畏縮了。於是她讀夜校時，總借弟弟的 hip-hop 衣服穿，裝作一副很男性化的樣子，以逃避追求者來保護自己。

後來經歷了另外兩段沒結果的感情，不免感到挫敗。直到在她考三級山藝證書時，遇到心儀的助教 Rocky。「那時他教了我很多東西，又高大又有學識。他站在山上時，總像發光似的。」在最後一堂課後，Rocky 問她拿電話時，她非常開心。不過當時正在進修，於是一次次忍痛推掉心儀對象的邀約，「回想起中學時因為拍拖而影響了學業，我不想再重蹈覆轍。」大抵從經驗中學習，是攀石與戀愛路上的共通點。

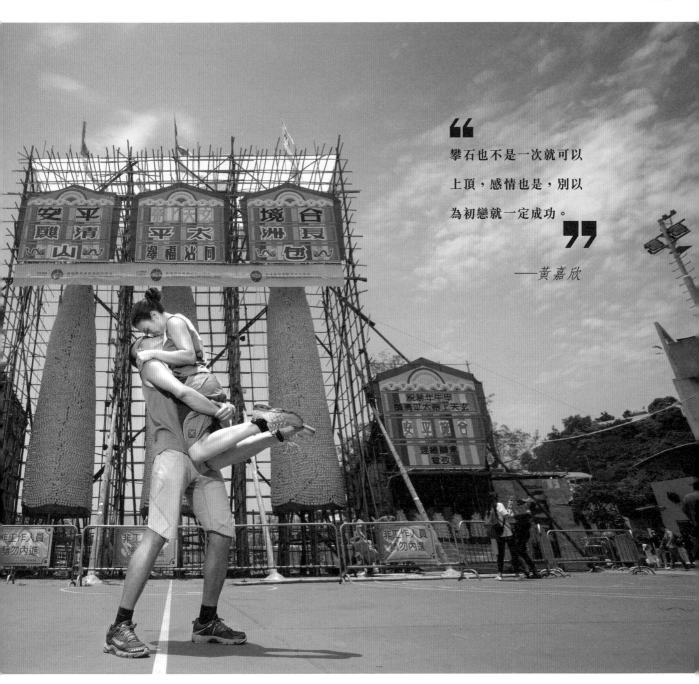

> 攀石也不是一次就可以
> 上頂，感情也是，別以
> 為初戀就一定成功。
>
> ──黃嘉欣

"
像攀石，和他在一起很有挑戰性，改
變到他，其實我都有成功感。
"

——黃嘉欣

克服戀愛恐懼

一直到 Angel 畢業了，Rocky 又再施展熱烈的咖啡及攀石邀約攻勢。那時她才知道，這個人一直都在默默等待她。「那時覺得他有少許長情，那就試試去認識這個人吧。」Angel 再沒讀書的顧慮，故勇於投入戀愛，相處一段時間後兩人就開始交往。

可惜終究是不同個體，有時較難契合。拍拖前 Rocky 千依百順，但一起後就有點大男人，希望 Angel 減少攀石時間來陪他。Angel 卻總記得，初戀裡漸失去自我的過程——那時一切以初戀男友為中心，為拍拖會推掉和朋友的約會，卻慢慢沒了自己的圈子，「以前總是會覺得，做女朋友就一定要小鳥依人、聽男友的說話，但現在會覺得不一定要這樣子。」

過份遷就，是因害怕失去；Angel 想克服這份恐懼，不想重蹈覆轍，想堅持自我——於是思考對策，想令 Rocky 明白她對攀石的決心：耐心遊說、強硬反抗、冷戰以待⋯⋯並把各種方法引發的後果記下來。「就像攀石，如果你爬不到，就要試別的方法，有些方法明知沒用就不要用。」後來了解 Rocky 受軟不受硬，就哄他來一起攀石、或來看比賽，希望有天 Rocky 能尊重她的興趣。

「是鍥而不捨去令他軟化，雖然過程是會有磨擦，但態度終究有轉變。」Rocky 平常沒特別支持她攀石，但在求婚的一刻，竟選在台灣攀石勝地龍洞，在岩頂上等她到達時給予驚喜和戒指；後來也順 Angel 的意拍了一輯攀石婚照，可見接納了她的堅持。

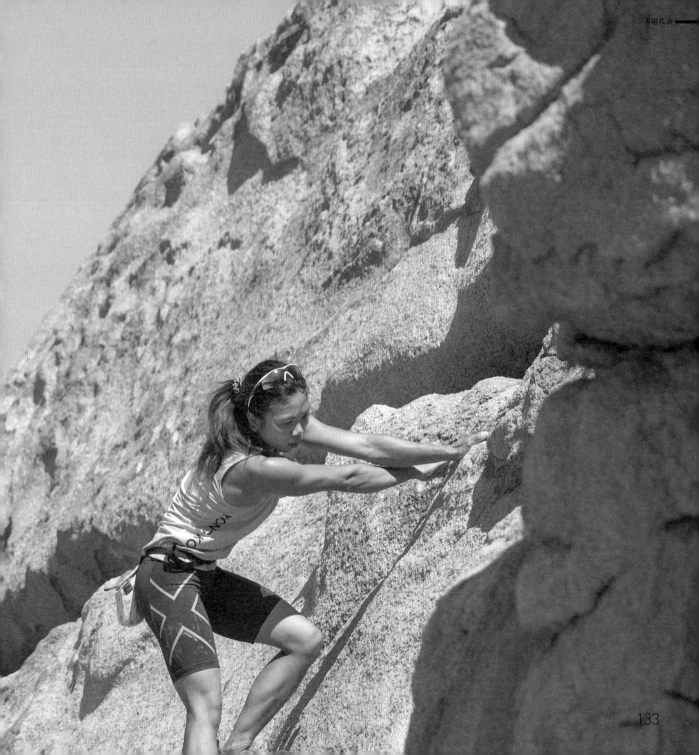

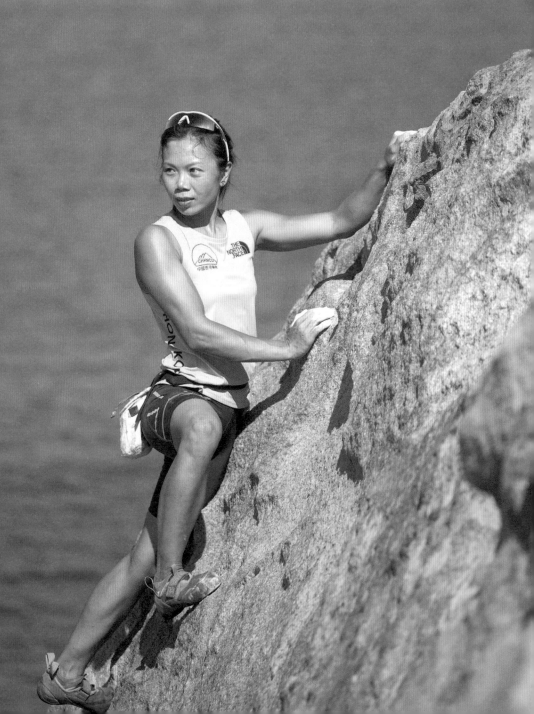

愛裡仍可獨立

他們終在 2015 年結婚。翌年 Angel 已攀石十多年，有很多朋友相繼退役，有的生孩子、有的另有計劃，Angel 亦開始考慮前路。奶奶曾患癌症難得康復，Rocky 又是孻仔，想三年抱兩，她都有放在心上。正正在此時，傳來運動攀登將成 2020 東京奧運新增項目。那是等了足足十多年的夢想——她想：「可否給自己一個機會，看看有多接近奧運？」

那是個很難的嘗試。奧運要求攀石運動員兼顧三方面：速度賽、難度賽和抱石賽，勝者需具全面能力，加上香港各方面支援不足，亞洲競爭已很激烈、何況是攀上世界？但勇於去試總有其意義：「機會雖渺茫，但難得有這機會，想以此為目標全力去追。即便最後不成功，都無悔，可把奮鬥經驗留給下一代。」她遂想在往後數年轉做兼職，將全副心機放在攀石上。這想法很冒險，收入將大減，生育計劃亦要延遲，可能結果只是一場空——有人會反對伴侶作這樣的賭博，但 Rocky 的反應直接又

> 66
> **在攀石裡，我學會了迎難而上，這是我人生最大信念。** 99
>
> ——黃嘉欣

正面：「想做，咁就去！」Angel 很感激。從不甚贊成到全力支持，她明白原來在愛裡不需有恐懼，只需勇敢坦誠自己的追求，真正愛你的人會支持、會包容。現在參加比賽，Rocky 偶爾會來看她，但無論有沒有，Angel 的情緒不再容易受牽動。Rocky 只要想，也可以上雪山行一整個月，Angel 雖會掛念但亦支持；而他不在身邊的日子，她還是過得好好的。

「我們在一起不是因互相倚賴，僅僅是因欣賞和喜歡對方。」這段關係因而顯得更珍貴，明明可以獨立，還是願意一起，足見愛裡沒有勉強和逼迫，一切是自由選擇。惟二人畢竟相愛，若有天要分離，始終會帶來悲傷，「我也有幻想過如果他不在身邊，可能在雪山上無法回來……自己會否害怕面對失去？」

「萬一真的發生，也希望可以用順其自然的態度，幫手照顧家人，勇敢面對以後的日子。」這種面對逆境的勇氣，和攀石很像吧？遇到了最難過的 crux，不可以逃避、不要懼怕下墜，而是要集中精神去想每一步；因唯有變得更勇敢，才可能衝破困境，悲傷時仍懂得抬頭仰望未來。∎

09

/ 籃球 /

信念：

進取

不忘初心

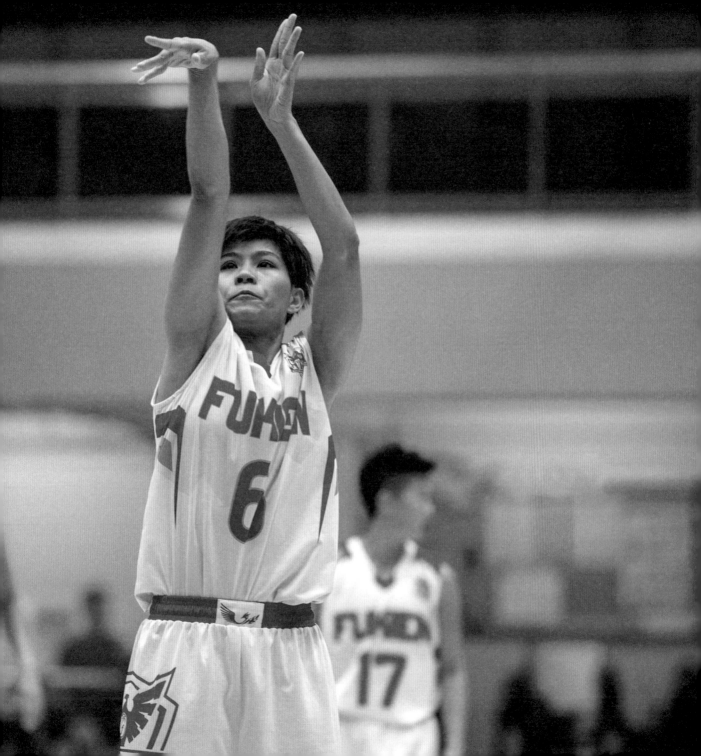

卓婷
香港女子籃球代表隊成員

1989 年生，位置是小前鋒。自 2007 年起效力
香港女子甲組籃球聯賽球隊福建，曾奪「1on1」
比賽女子組的世界第二；現職中學體育老師。

部分個人獎項：

2015
香港銀牌籃球賽(女子高級組) 得分王

2014
紅牛一對一街頭籃球賽　全球總決賽亞軍
紅牛一對一街頭籃球賽　香港區冠

2013-2014
香港大專聯會最有價值運動員(女子籃球)

效力球隊之本地賽事獎項：

2008-2009、2011-2016、2018
香港銀牌籃球賽(女子高級組) 冠軍

2009、2011-2015
香港籃球聯賽(女子甲組) 冠軍

2009、2012-2014
香港大專聯會(女子籃球) 冠軍

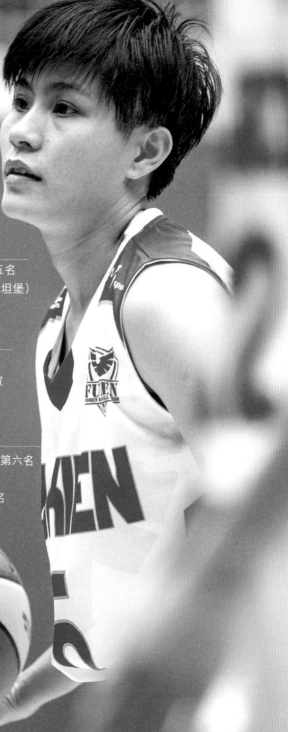

近年曾參與的國際賽事：

2018

亞洲三人籃球賽(深圳)

2009-2018

港澳埠際籃球賽(澳門)　冠軍

2015

亞洲女子籃球錦標賽(武漢)　第二組別第五名
紅牛女子籃球單打全球總決賽(土耳其伊斯坦堡)

2014

亞洲運動會籃球比賽(仁川)
紅牛女子籃球單打全球總決賽(台灣)　亞軍

2013

亞洲女子籃球錦標賽(泰國曼谷)　第二組別第六名
東亞運動會(天津)　第四名
亞洲 3X3 籃球錦標賽(卡塔爾多哈)　第四名

2012

全國大學生運動會(上海)　第十一名

2009

東亞運動會(香港)　第五名

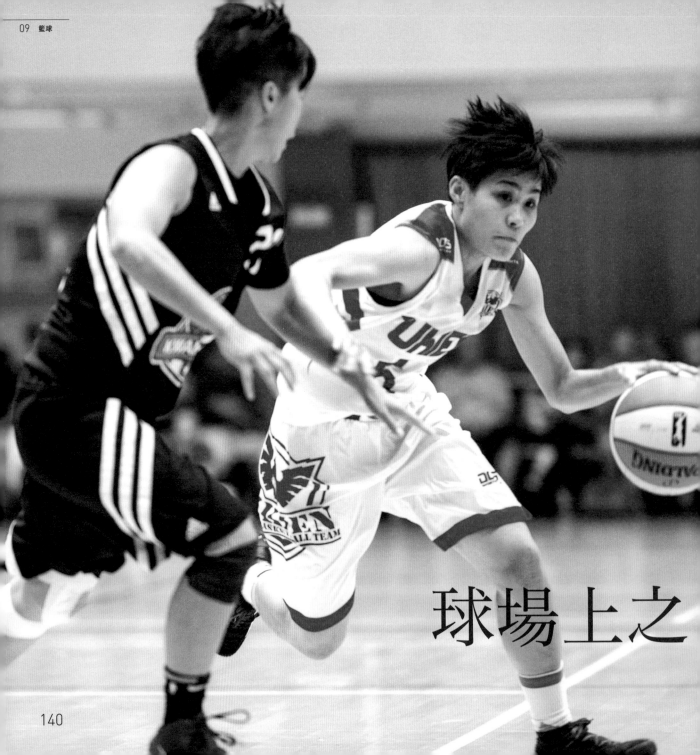

球場上之

"
有目標就會堅持。

做小前鋒，其實要很 aggressive。**"**

——卓婷

嗖。

作為小前鋒，卓婷喜歡聽到投球進籃的聲音，是很合理的。因為她的職責就是得分，一有空檔就起手，在對手面前劏籃把球送進籃裡，是她的天職。如果起手了投不進，不是一個大問題；但若有空檔還把球傳給別人，就要捱教練的罵了。

除了進攻意識要夠強，還要有速度、力量、準繩度。她的確夠敏捷，又有較強的對抗性，在劏籃之際步近對手，總能製造出空間——只要出現一絲空隙，她就會搏盡爭取進攻時機。

「要把握每一個機會。」這份進取，是她被籃球磨練出來的本領。

野望

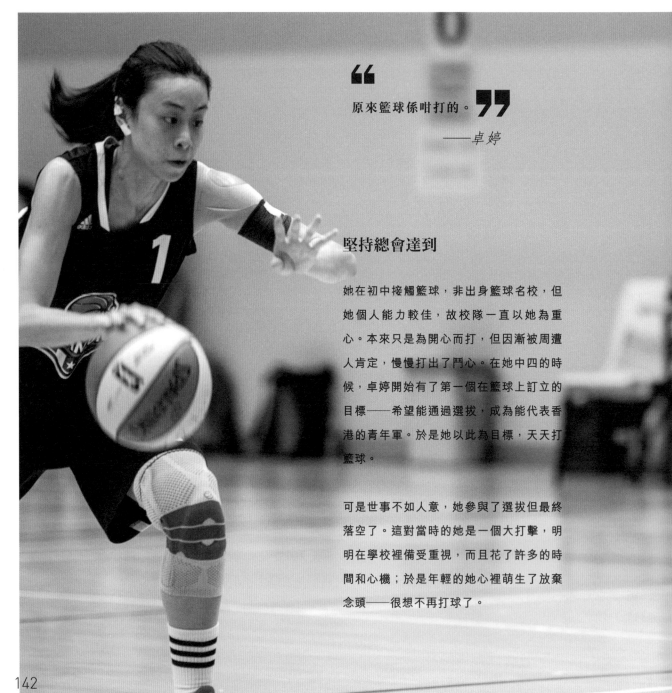

> **"** 原來籃球係咁打的。 **"**
>
> ——卓婷

堅持總會達到

她在初中接觸籃球，非出身籃球名校，但她個人能力較佳，故校隊一直以她為重心。本來只是為開心而打，但因漸被周遭人肯定，慢慢打出了鬥心。在她中四的時候，卓婷開始有了第一個在籃球上訂立的目標——希望能通過選拔，成為能代表香港的青年軍。於是她以此為目標，天天打籃球。

可是世事不如人意，她參與了選拔但最終落空了。這對當時的她是一個大打擊，明明在學校裡備受重視，而且花了許多的時間和心機；於是年輕的她心裡萌生了放棄念頭——很想不再打球了。

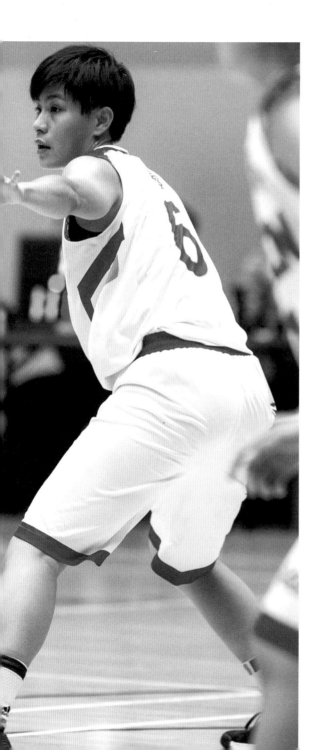

幸而當時安邦球隊的趙教練勉勵她：「如果別人不欣賞你，或者看漏眼，你就更加要爭氣！你更加要告訴他，其實你做得到。」她因此被激勵，決定繼續打下去以證明自己。在安邦打了一年，後來轉到福建隊裡，找到了屬於自己的天地。

「嘩，原來籃球係咁打的。」從前她一直只是思考自己該如何打，打法較自我中心；但在福建卻發現，籃球當中的戰術千變萬化，球場不只是表現自己的舞台，而是團隊合作的呈現。她在那裡首次學習到如何在快攻裡運用二打一、甚麼是守大三二，也接觸到能力和水平高的隊友，徹底擴闊了她的眼界。以後，她才知道自己有所不足，並稍能了解到當時港青不取錄她的原因。

港青選不到或屬塞翁失馬吧？當時不少入了港青的運動員都放棄打球了。她卻因為不甘心落選一直堅持至今，加上有了進港隊的目標，才能幸運地在福建獲得更多籃球的新知識，以及珍貴的出場機會。就在兩年後，她成功加入了港隊，如願以償可代表香港打埠際賽、東亞運。

一個小目標的失落，竟成就了大目標的達成。

追夢途上的荊棘

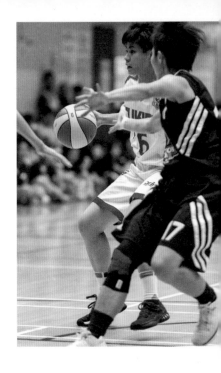

從 2009 年到 2014 年間，卓婷有重大的蛻變。進入了大學，有很多時間可以打籃球。那時她同時屬於三支球隊：福建、中大、港隊，有好的隊友互相鼓勵及鞭策，加上經驗的累積，在技術、體能、戰術理解都有大大提升。那段時間將目標放在三個隊伍面對的賽事，而往往都能達到，可謂踏入了黃金時代。

但難處是在畢業後——即將成為中學體育教師：每天 6 點起床，要教波的話，總要工作到晚上 7 點，9 點開始訓練，一直到晚上 11 點才完結，乘車回家洗澡，最快都要到凌晨 1 點才能進睡，而翌晨又要 6 點起床。這種每天只睡五小時的生活，長期以來是很痛苦的。

即使打到甲一，女子籃球中所有球員都沒有薪酬。和部分男子隊球員不同，他們有的受薪打球，變相經濟壓力較少，能放多些時間在籃球和休息上，運動員的高峰期亦較長。但女子甲一籃球員全都是業餘，打籃球之餘亦需兼顧工作，不是因缺乏休息而容易受傷，就是無法平衡生活與籃球，高峰期總提早結束——但卓婷不想這樣。她很想在籃球上把握每一個能發揮自己的機會，可惜畢竟有經濟壓力，每月需要交家用。於是她一直心裡都有個願望：「如果有得選，我會想全職打籃球。當成為職業運動員後，就有糧出了。」

就在 2014 年畢業後的暑假，她到台灣出戰紅牛全球一打一比賽奪冠時，當記者問她：「你的夢想是甚麼？」她馬上就能回答：「如果有機會，我會想打 WCBA（中國女子籃球聯賽）。」那時沒意識到，當把目標說出口時，其實就會變得愈來愈確切。

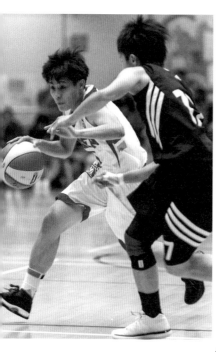
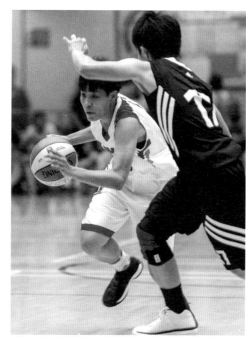

❝ 運動員的生命有限，我想好好把握。 **❞**

——卓婷

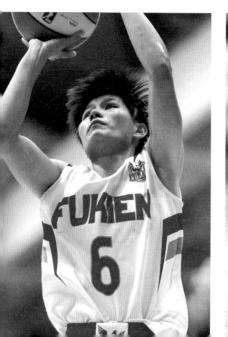
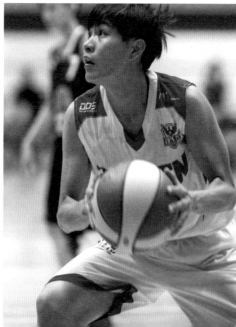
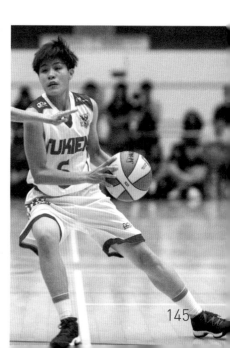

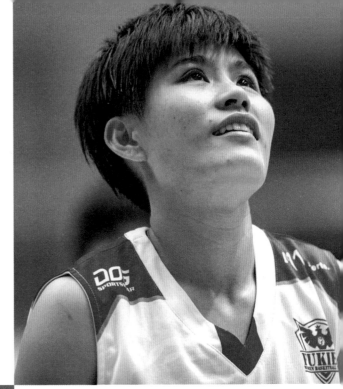

> **"**
> 雖知機會很微，但我還是很想去試。總
> 算是為夢想努力過，是無憾。**"**
>
> ——卓婷

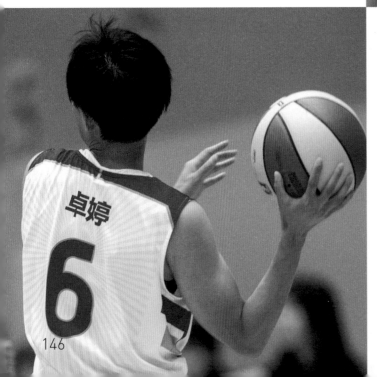

挑戰大大的目標

有個教練聽到卓婷的野心，就跟她說：「剛好 2015
年 WCBA 會進行第一屆選秀，你會有興趣去嗎？」
此刻，她的鬥志瞬即燃燒了！馬上填了報名表寄到
北京去，但在還未知道是否成功報名之前，就馬上
展開地獄式訓練。

因為選秀的環節實在有點瘋狂：2 分鐘要射 23 球三分球，命中率要有六成以上；65kg 的負重深蹲，最少要能做到十多次；40kg 的負重臥推，十至廿次；還有最最痛苦的一分鐘邊線跑（15m），要在 1 分 06 秒內完成 17 次，共四組。以上之外，還有比賽及訓練的環節。

要能完成以上的體能要求，必須加強部分肌肉的鍛鍊，但是同時不可忽略平日的訓練，因此除港隊及福建隊的訓練外，她還大幅增加了自己的訓練時數。白天若能提早完成工作，就會找機會練掌上壓；一放學就立即去練習，也積極到健身室操 fit。就連在比賽之前，她也不會休息。超乎想像的辛苦，但就是一顆進取的心教她堅持下來：「因為真的很想、很想、很想去做這件事。」

準備了半年，終到了選秀之日。為免影響教師一職，她沒有將這事告訴太多人，連好友都不知情。她只是隻身搭飛機去北京，一個人找住宿，獨自去球場做準備，選秀亦是獨個兒應付。相反，參加選秀的另外兩名球員：中國的平原和台灣的黃品菱，她們都有家人或經理人陪同——卓婷方意識到自己很大膽。在這異地，她一個人都不認識，沒有人會為她與俱樂部談判；才意識到自己除了實力以外，不具備其他能提升勝算的條件，猶如一隻周圍衝的盲頭烏蠅。選秀持續了三天，雖然作為一個業餘球員，她能夠完成那些瘋狂環

節已屬超額完成，但目標最終還是落空了，他們選了曾是國泰、中華隊主力、實力強悍的黃品菱。於是她又隻身從北京飛回來香港，心裡不免有點黯然。接下來的目標該是甚麼呢？卓婷有點迷惘。

翌晨醒來，感覺像造了一場夢。彷彿，只有累透的身軀是真實的。

始終有意義

花費了那麼多力氣，卻好像沒有結果——就像起手了，但是球卻沒有進去。如果球不進，起手還有沒有意義呢？投不進去，可能對手還會搶到籃板，失去控球權，就輪到自己反被咬一口了。

就結果論，似乎是徒勞無功。可是，要打籃球就不是這樣想的：如因懼怕射失，有機會都不抓緊進攻，就永遠不可能勝利了。準備充足，的確能提升投籃成功率；但即使是 NBA，都沒有出現過命中率100％的球員。把球投出去，就有失落的可能；但要爭勝，就要把握好機會，保持鬥心。因為無論成敗，單是起手的嘗試、鍛鍊的過程，本來就有價值。

選秀一個月後，就是亞洲女子籃球錦標賽了，卓婷又再為港出戰。洲際賽事的對手是難纏的，比本地聯賽水平更高，球員們身高上有絕對優勢，力量也甚強。回望昔日的日子，大多時和她們對壘，分數上存在一定差距，且每次完賽時她總覺氣喘吁吁、累到不行——這一次卻不一樣。

因為選秀而特地作的鍛鍊，令身體的對抗性及體能都大大提高了，在重要關頭還能站穩陣腳，加上速度上的優勢，卓婷為港隊取得 21.4 分、籃板 6.3 個、助攻 1.7 次：「是首次在香港隊表現得那麼好，打完完全沒有累的感覺。」雖然最後還是贏不了，但比數差距已拉近了，心裡始有一個念頭萌生：「其實我們是有得打的！」於是又開始期待下次亞洲盃。一個目標不成，但是為此而付出的努力，總會燃起另一個希望。

> 有目標就會堅持。但到沒有目標時，你會發覺那已是生命中的一部分。你希望以後的生活，還是能和籃球有關。

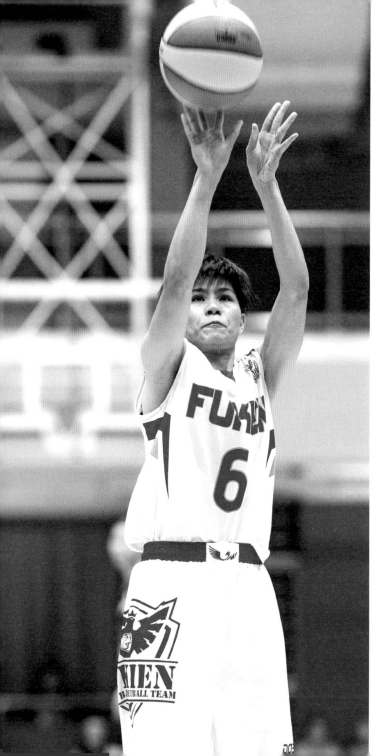

於是卓婷知道，無論未來如何，總會找到堅持
打下去的方法。有的目標或難達成、或會失
敗，但不要緊；再去找另一個目標，達成與否
以後都可以再找下一個，一直、一直的追逐下
去——是很辛苦，但這樣就能一直保持進取的
心，鞭策自己別停下來。

還記得離開武漢、拿著行李回到家後，翌日很
殘酷地就是上學天，選不上WCBA，卓婷如常
在六點離開床鋪，梳洗過後踏出家門。像平常
一樣，又回到教員室，上體育課、指導學生。
籃框還是在身邊，生活的風景依舊——怎麼發
生了那麼多事，但又好像一切都沒發生過？但
是，她知道自己的經歷又再多了一點。

嘭！噢，球從籃框裡滑出來了。

好，就再來投一次吧。■

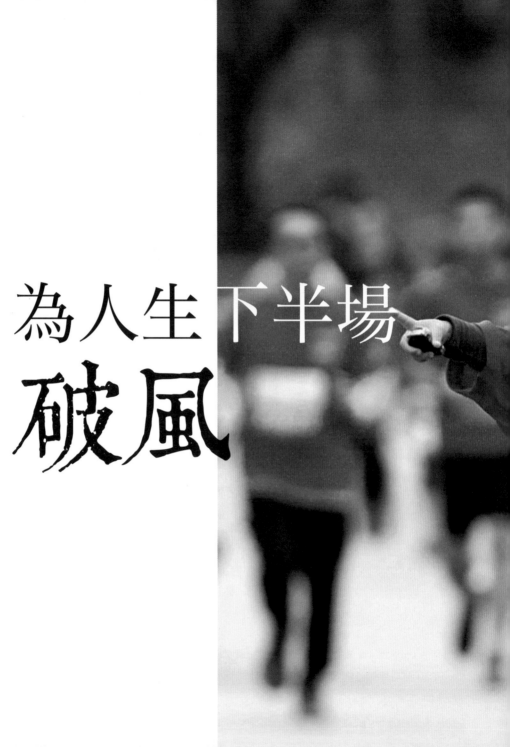

10 / 單車 /

為人生下半場
破風

信念：希望

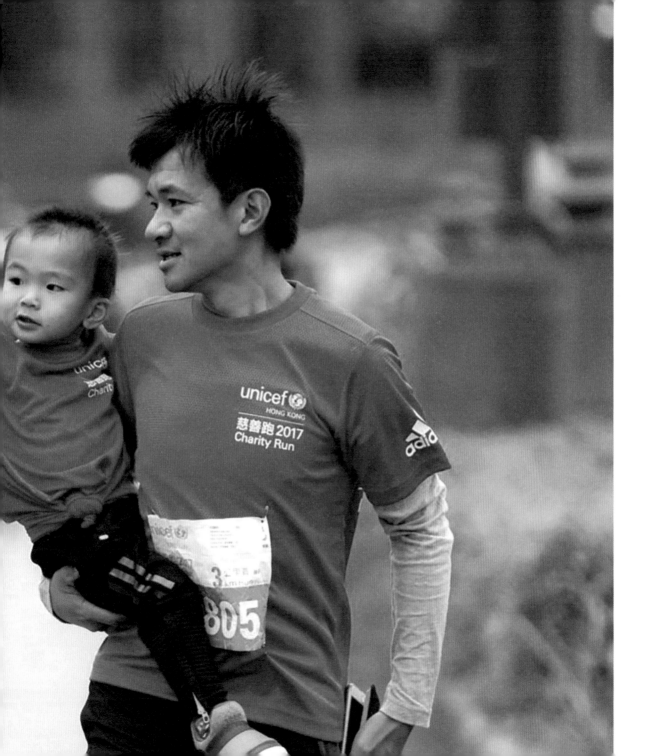

黃金寶
著名香港單車運動員

1973 年生，曾三次獲全運會及亞運金牌。從前主攻公路單車賽，後來亦踩場地單車賽，於 2007 年場地單車世界錦標賽中奪冠，踏上運動生涯最高峰，成為第一個獲得彩虹戰衣的香港車手，亦是獲得這項殊榮的首位華人選手。於 2013 年退役轉任教練，2017 年轉任港協暨奧委會主責「奧夢成真計劃」，另亦在運動員職涯指導計劃「星星伴轉型」中擔任學長。

部分獎項節錄：

2010
廣州亞運會 男子公路賽 金牌

2009
全運會 男子個人公路賽 金牌
世界盃場地單車賽哥本哈根站 30 公里記分賽 金牌

2008
世界盃場地單車賽洛杉磯站 15 公里捕捉賽 金牌

2007
西班牙馬略卡世界場地單車錦標賽 15 公里捕捉賽 金牌

2006
多哈亞運會 男子個人公路賽 金牌

2005
全運會 男子 40 公里記分賽 銅牌

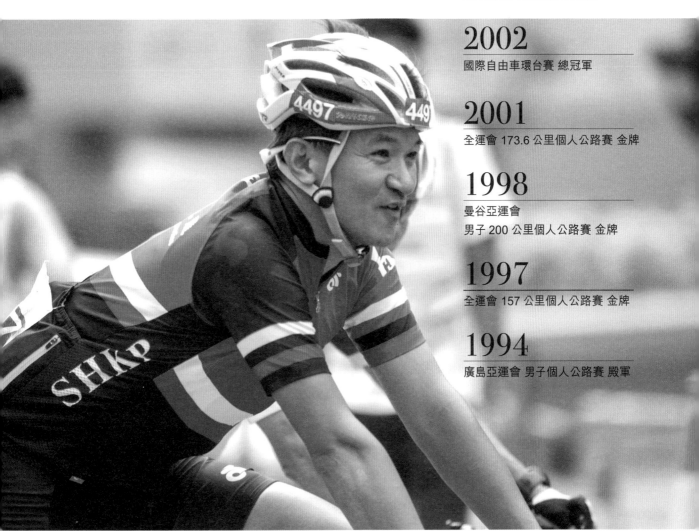

2004
世界盃場地單車賽英國曼徹斯特站
第三站 30 公里記分賽 銀牌

2002
國際自由車環台賽 總冠軍

2001
全運會 173.6 公里個人公路賽 金牌

1998
曼谷亞運會
男子 200 公里個人公路賽 金牌

1997
全運會 157 公里個人公路賽 金牌

1994
廣島亞運會 男子個人公路賽 殿軍

車神適應技

在香港，很多人會以金錢作為衡量事情的標準，總覺運動路走不長。年輕人為就業升學，不少運動員約20多歲就退役。彷彿這條路只是青春舞台上的一場短劇，追逐過、瘋狂過，數年後就要退下來，不是長遠選擇。

但黃金寶不是這樣想的。17歲加入青年軍，40歲才退役，運動生涯長達23年。不少人在30歲左右退役，他卻在34歲才拿到世界冠軍、37歲還能奪亞運金牌——很多人認為遲退役會錯失機會，但沒想過，太早退役也可能帶來遺憾。

當然，阿寶不是沒想過為前途而退役。但一路踩了23年，從公路賽踩到場地賽，竟意外煉成了最強適應力；而這份運動得來的瑰寶，退役後仍舊適用，教他離開運動場走到職場仍無懼改變。運動帶給他的東西，原是能突破年紀和環境。

錢不是永恆，前途亦說不準；但運動精神，只要磨練過就能帶著走一輩子。所以與其懷疑，不如聽從己心，珍惜能追逐夢想的時刻，「別給自己藉口，做好眼前的事最重要。」黃金寶如是說。

準備了很久的機會

記得在 2007 年西班牙馬略卡場地世界賽，
15 公里捕捉賽裡，直到最後 13 圈，阿寶
還身處第十八名。有些選手在前面不絕追
逐，但都留守在主車群裡，等待突圍機會。
阿寶踩的時候一直在心裡默唸：「留前鬥
後、留前鬥後……」待在車群的末端，幾
乎沒人留意他的動向。當媒體的鏡頭總是
對準前方的奧地利選手，阿寶看到只餘下
十圈了，他想起教練說過：「阿寶，你有
三分鐘。那三分鐘裡，你擁有踩出極高速
度的能力。」

三分鐘──他想是機會了。於是他不再留
力，從身體爆發出極致力量、踩踏速度急
速提升，立即衝上前、從外圍突破、馬上
佔了先機──不！不只佔先，而是拋離了
主車群足足大半個圈！這麼漂亮的突圍，
就發生在眨眼間，在所有人不為意的時候。
雖然距離漸漸拉近，但就在即將要被追上
的最後，阿寶終成功衝線，在 34 歲之齡贏
得了他首個世錦賽冠軍！

> 我從單車那裡已賺了很
> 多，沒有遺憾了。
>
> ──黃金寶

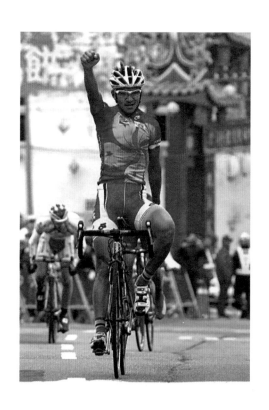

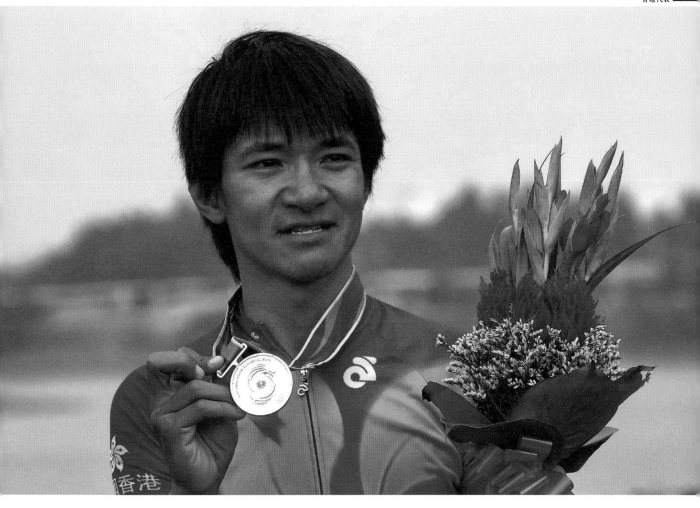

原本是想將重點放在記分賽,參與捕捉賽純為熱身;無心插柳下力壓年輕選手,
贏得世界冠軍,聽來有點難以置信——但勝利絕非僥倖,而是很早以前就累積
下來的雄厚實力,只一直在等待能夠發揮的時刻。

他屈指一算,等待這個世界冠軍,花了八年。他才意識到,要成功轉變,著實
需要時間;而他慶幸用心珍惜每日的練習,令他終等到了機會。

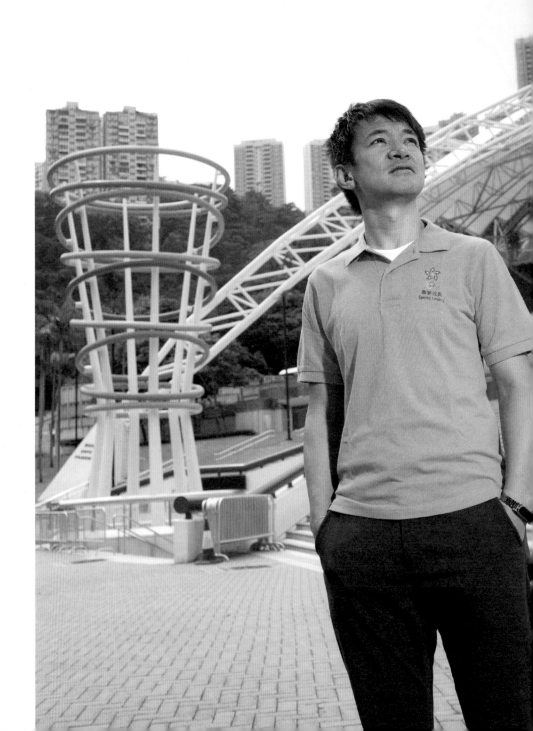

半途出家確是難

他曾覺得自己不是踩場地單車的料。

當年 26 歲的阿寶，已贏過亞運和全運會的公路賽冠軍，卻很迷惘。「再奮鬥都只是拿多次亞運會金牌，彷彿在重覆四年前做過的事。教練說有些中短途的場地項目很適合亞洲人，那時想尋求突破，就去嘗試一下吧。」於是在 1999 年開始兼顧場地和公路賽。

試了數年，阿寶卻覺不甚對路。明明已很努力，八號風球仍照踩不誤，卻一直沒起色。始終多年主攻公路單車，半途出家轉攻場地賽，規則、賽制、戰術全都要從頭學起，身體缺乏經驗，應賽時甚生硬，數年間釘子碰不停。「阿寶，你不上心！」教練曾如此斥責他，他只覺委屈。「那時真的練得很不開心，覺得不是辦法。甚至覺得不如回去踩公路，輕輕鬆鬆就拿到獎，給自己那麼大壓力做甚麼呢？」

低潮中，他回想起初踩單車時對自己的承諾。自從在 92 年被停賽一年，心裡就有很深刻的想法：「原來即使很喜歡踩單車，都是說停就停。如能再踩，就不要再浪費青春、別讓自己後悔——要當每天都是能踩車的最後一天。」之前參戰場地賽，為免給自己太大壓力，他只求盡力而為。現在不想再虛耗光陰，他下定決心，訂了目標：要拿世界盃頭三名，並努力鑽研比賽結構及獲勝規律，為轉項踏出關鍵一步。

> "
> **如果把每次訓練都當成最後一次，就自然會珍惜，會把每天的訓練內容都做好。**
> "
>
> ——黃金寶

逆境裡給自己時間

阿寶逐漸意識到身上的變化：從一開始只能跟在車群後方，緊張到連水都忘了喝；未懂收放，比賽中段已衝爆，後段就力竭落後。後來累積經驗後逐漸進步，慢慢能在車群中遊走，可以自若的上前退後，甚至能長時間待在領先車群的前方，掌握到發力與突圍時機。

到開始有信心鬥場地賽時，早就 30 歲有多。大抵很多人訝異，都 30 歲了，還怎和年輕人鬥？但阿寶在馬略卡奪來的場地世界盃，就顯示出不無可能——因單車不只關乎體能。「年紀雖大，但有經驗之後，其實成績會更好。體能好不是絕對，反而穩定、捉到路、知道何時發力及儲力，這些都是年輕選手沒有的。」

經驗是成熟選手的優勢，但這優勢要等歲月流淌、累積失敗經驗後才會慢慢浮現。惟不少人在走過此路時，被挫敗感淹沒，在未看到曙光前就放棄了。但如能堅持走下去，珍惜擁有的機會，獲得的不只會是帶來勝算的經驗，還可磨練出終生受用的抗逆力。

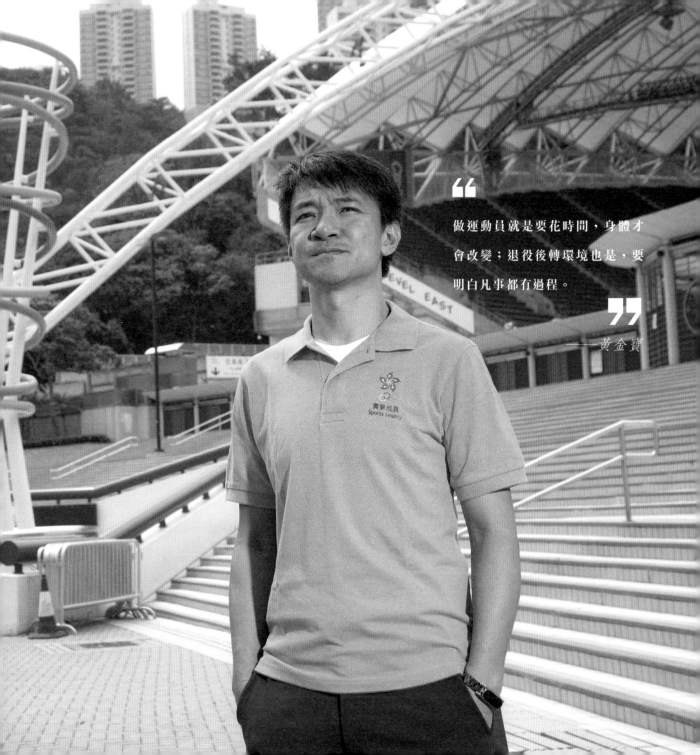

> 做運動員就是要花時間，身體才會改變；退役後轉環境也是，要明白凡事都有過程。

——黃金寶

因為珍惜　所以轉變

在往後的日子，不少人總為阿寶能成功從公路賽轉向場地賽、為香港開拓發展場地單車之路而驚異。可是對阿寶而言，那非人生最大轉變，也不是 2013 年退役做教練，職位雖有變，但總算是留在熟悉的港隊。其最大的轉項，是在 2017 年轉職為港協暨奧委會「奧夢成真計劃」的項目發展幹事。

"

以前會把單車列作第一位，但有了小朋友後，那重要性的先後次序就不同了。

"

——黃金寶

從香港車神變成打工仔一名，離開待了足足 23 年的香港隊，那轉變近乎天翻地覆。但這是阿寶的選擇，「深信爸爸的角色對孩子影響甚大，而 3、4 歲是性格開始定型的階段，因此想陪在他身邊。」囝囝黃卓謙在 2015 年出世，阿寶之前任港隊教練與卓卓聚少離多，每次見都覺孩子大得很快，比他踩車速度有過之而無不及。

每次要離別都會緊張，阿寶甚至會幻想：「如果某天孩子接機時抓錯了別的男人的腳，我應該會立即辭職吧！」或者是：「三個人睡在同一張床，他如把我一腳踢開，那會有多傷心啊！」甚至是：「若做教練至 60 歲才退休，他那時 20 歲，都見不到他啦！他可能要出國讀書十年、八年，我那頭都近了……」對工作雖上心，但自初為人父，就想把家庭放在第一位，珍惜相處的時光，不想令未來有遺憾。

「小朋友蓬蓬聲長大，不在他身邊，以後未必會和你講真心話了。為單車隊發展而努力是很好，不過單車隊沒了我是否就不行呢？不要把自己看得那麼大。是喜歡單車和運動，但相信總有方法可繼續貢獻吧。」加上又想進修，就離任教練，應徵奧夢成真計劃的工作職位，爭取更多留港時光，開始了人生最大轉項旅程。

轉項確是難　我已經習慣

任職「奧運成真」項目，其實要做甚麼？「我的部門主要是為退役運動員找出路，當他們想轉型做教練，我就負責和不同機構如學校溝通，爭取讓他們發展的平台。」像一個公關，又要思考、設計項目的內容細節，「我是有很多主意啦，但有時實踐上來很有挑戰性。有很多事情也要學習，例如行政工作、審批、報價、採購等。」

從車神轉職為打工仔不容易。不過回想過去，那時用了八年時間從公路轉到場地賽，每天開眼、閉眼，都在想著如何在場地賽上進步，故早被單車磨練出一般人沒有的抗逆力和毅力。「高峰期一年參加 60 至 80 場比賽，當然不會場場贏啦。運動員要面對很多失敗，因此可看得很化，在逆境裡都不易鑽牛角尖，這也能應用在生活上。」所以轉來這陌生職位，阿寶都覺可以適應，甚至能發揮做運動員時儲來的人脈：「我覺得自己對外的表現是不錯的，當公司想找外界合作，我做會比較容易成功。」而分享自身經驗，對考慮退役的運動員都是有用的參考。

凡事改變都有過程，可能很漫長、很掙扎；那就多鼓勵自己，耐心等待自己發揮，用時間換取空間。

於是他一天一天的適應著，希望能把眼前的工作都做好，運用的還是在單車裡學習到的運動精神：珍惜所有機會、下定決心、耐心等待、施展抗逆力⋯⋯每天都在進步中。平日工作繁忙，但總算能在放工後見到卓卓，周末又可一起出遊，每當聽他學到新句子，阿寶就覺得很幸福，「待他再大一點，想和他感受不同的事物。」

有些人總質疑，做運動員沒有前途；而的確，成為了世界冠軍的他，始終沒有發達。但是至少活得順心，有能力適應不同環境、將生活塑造成理想的模樣。反正，一生只活一次；這樣無憾的人生，大抵比向主流價值妥協、過安穩卻有遺憾的生活，更值得經歷和走一趟吧。∎

香港青年協會

青協・有您需要

香港青年協會（簡稱青協）於 1960 年成立，是香港最具規模的非牟利青年服務機構。主要宗旨是為青少年提供專業而多元化的服務及活動，使青少年在德、智、體、群、美等各方面獲得均衡發展；其經費主要來自政府津貼、公益金撥款、賽馬會捐助、信託基金、活動收費、企業及個人捐獻等。

青協特別設有會員制度與各項專業服務，為全港青年及家庭提供支援及有益身心的活動。轄下超過 70 個服務單位，每年提供超過 25,000 項活動，參與人次達 600 多萬。青協服務以青年為本，致力拓展下列 12 項「核心服務」，以回應青少年不斷轉變的需要；同時亦透過全新的「青協 會員易」(easymember.hk) 平台及手機應用程式，全面聯繫 45 萬名登記會員。

青年空間

本着為青年創造空間的信念，青協轄下分佈全港各區的 22 所青年空間，致力聯繫青年，使青年空間成為一個屬於青年、讓青年發展潛能和鍛鍊的活動場所。在專業服務方面，青年空間積極發展及推廣三大支柱服務，包括學業支援、進修增值和社會體驗。各區的 M21@ 青年空間，鼓勵青年發揮創意與想像力，透過媒體製作過程，加強對社區的歸屬感，建立與社區互動的平台。近年推出的「鄰舍第一」計劃，更進一步讓青年工作扎根社區。此外，在「社區體育」計劃的帶動下，致力培養青年對運動的興趣，與他們一起實踐團結、無懼、創新、奮鬥及堅持的信念。

M21 媒體服務

青協致力開拓網上服務、社交網絡及新媒體，緊貼青少年的溝通模式，主動加強與他們的聯繫。青協轄下 M21 是嶄新的多媒體互動平台，集媒體實驗、媒體教室和媒體廣播於一身。M21 最大特色是「完全青年」，凝聚青少年組成製作隊伍，以新媒體進行創新和創作；其作品更可透過 M21 青協網台、校園電視和社區網絡進行廣播，讓他們的創意及潛能得到社會更廣泛認同和肯定。

輔導服務

青協透過「關心一線 2777 8899」、「uTouch」網上外展、駐校社工及學生支援服務，全面開拓學校青年工作，提供以學生為本的專業支援及輔導網絡，重點關注青少年的情緒健康及提升他們的情緒管理能力。針對青少年成癮行為，「青年全健中心」繼續為高危青少年提供預防教育和輔導服務。

邊青服務

「青年違法防治中心」透過轄下地區外展社會工作隊、深宵青年服務和青年支援服務，就邊緣及犯罪青少年經常面對的三大問題，包括「犯罪違規」、「性危機」及「吸毒」，提供預防教育、危機介入與評估，以及輔導治療；另外亦推動專業協作和研發倡導。「青法網」和「違法防治熱線 8100 9669」，為公眾提供青少年犯罪違規的資訊和求助方法。青協於上環永利街亦為有需要的青少年，提供短期住宿服務。

就業支援

青協倡導「生涯規劃」概念，透過青年就業網絡，恆常舉辦青年就業博覽及就業與升學支援服務，協助青少年順利由學校過渡至工作環境。為協助青少年實踐創業理想，「香港青年創業計劃」提供免息創業貸款及創業指導，並透過「青協賽馬會社會創新中心」提供共用辦公空間及培訓。「前海深港青年夢工場」及「世界青年創業論壇」則為本地初創項目拓展中國內地及海外市場的商機。

領袖培訓

青年領袖發展中心至今已為接近 14 萬名學生領袖提供有系統及專業訓練，並致力培育更多具潛質的青少年。其中《香港 200》領袖計劃，每年選拔具領導潛質的青年，培養他們願意為香港貢獻的心志；而「香港青年服務大獎」，旨在表揚持續身體力行，以服務香港為己任的青年，期望他們為香港未來添上精彩一筆；「Leaders to Leaders」則提供國際化培訓，啟發本地青年與國際領袖共創更廣闊的視野。中心正積極籌備成立「領袖學院」的工作，透過活化前粉嶺裁判法院，為香港培訓優秀人才奠下穩固基石。

義工服務

青年義工網絡（簡稱 VNET）是全港最大型並以青年為主要對象的義工網絡。現時登記義工人數已超過 19 萬，每年為社會貢獻超過 80 萬小時服務。每年舉辦的「有心計劃」，連繫學校與工商企業，合力推動學生服務社區之餘，亦鼓勵企業實踐公民責任。VNET 近年推出「好義配」義工搜尋器 (easyvolunteer.hk)，讓義工隨時搜尋合適的義工服務機會，真正達致「做義工，好義配」。

家長服務

青協設有「親子衝突調解中心」，提供免費專業調解服務、多元化的講座、工作坊及家庭教育活動，協助家長和青少年子女化解衝突。近年推出的「親子調解大使計劃」，強化家長之間的支援網絡，促進家庭和諧。

教育服務

青協開辦了兩所非牟利幼稚園及幼兒園、一所非牟利幼稚園、一間資助小學及一間直資英文中學。五校致力發展校本課程，配以優良師資及具啟發性的教學環境，為香港培養優秀下一代，以及達致全人教育的目標。此外，「青協持續進修中心」亦為全港青年建立一個「好學・學好」的持續學習平台。

創意交流

青協每年舉辦多項國際和地區性比賽與獎勵計劃，包括「香港學生科學比賽」、「香港 FLL 創意機械人大賽」、「香港機關王競賽」等，鼓勵青少年發揮創意潛能。另「創意科藝工程計劃」（簡稱 LEAD）及「創新科學中心」亦致力透過探索活動，鼓勵青少年善用科技及多元媒體嘗試創新，提升學習動機。本會青年交流部透過舉辦內地和海外體驗式考察交流，協助青年加深認識國家發展，並建立國際視野。

文康體藝

青協轄下四個營地及戶外活動中心，提供多元的康體設施及全方位訓練活動，提升青少年的抗逆力和個人自信，建立良好溝通技巧和團隊合作精神。而設於中山三鄉的青年培訓中心，透過考察和體驗，促進青少年對中國歷史文化和鄉鎮發展的認識。此外，本會的「香港旋律」青年無伴奏合唱團、「香港起舞」青年舞蹈團、「香港樂隊」青年樂隊組合及「香港敲擊」青年敲擊樂團，一直致力培育青年對文化藝術的涵養及表演藝術天份，展現他們參與的創意與熱誠。

研究出版

青協青年研究中心多年來持續進行有系統和科學性的青年研究。《香港青年趨勢分析》及《青年研究學報》為香港制定青年相關政策和籌劃青年服務，提供重要參考。「青年創研庫」由青年專業才俊與大專學生組成，就著經濟與就業、管治與政制、教育與創新及社會與民生四項專題，定期發表研究報告。此外，青協專業叢書統籌組定期出版各類與青年工作相關的書籍；每季出版的英文刊物《香港青年》，就有關青年議題作出分析和探討，並比較香港與其他區域的青年狀況；雙月刊《青年空間》中文雜誌則為本地年輕人建立平台，供他們分享自己的故事和體驗。

Donation / Sponsorship Form 捐款表格

Please tick ☑ boxes as appropriate 請於合適選項格內，加上「☑」：
I / My organisation am / is interested in donating HK$_____ to HKFYG by：
本人 / 本機構願意捐助港幣 _____ 元予「青協」。

☐ **Crossed cheque 劃線支票**
made payable to "The Hong Kong Federation of Youth GroWups". 抬頭祈付：香港青年協會
Cheque No. 支票號碼： _____
Please send the cheque together with this form by post to the Xaddress below. 請將劃線支票連同捐款表格，郵寄至下列地址 *。

☐ **Direct transfer 轉賬**
account name: "The Hong Kong Federation of Youth Groups" ; account number: 773-027743-001 (Hang Seng Bank)
Please send the bank's receipt together with this form to the Partnership and Resource Development Office by fax (3755 7155), by email (partnership@hkfyg.org.hk) or by post to the Xaddress below.
存款予本會恒生銀行賬戶 (號碼：773-027743-001)，並將銀行存款證明連同捐款表格以傳真 (3755 7155)、電郵 (partnership@hkfyg.org.hk) 或郵寄至下列地址 *。

☐ **PPS Payment 繳費靈服務**
Registered users of PPS can donate to the Federation via a tone phone or the Internet. The merchant code for The Hong Kong Federation of Youth Groups is 9345. For further details, please feel free to call the Partnership and Resource Development Office at 3755 7103.
繳費靈登記用戶，可透過繳費靈服務捐款予香港青年協會，本會登記商戶編號：9345。詳情請致電 3755 7103 香港青年協會「伙伴及資源拓展組」查詢。

☐ **Credit Card 信用卡**
　　☐ VISA　　　　☐ MasterCard
☐ One-off Donation 一次過捐款　　　or 或　　☐ Regular Monthly Donation 每月捐款
HK$ 港幣 _____　　　　HK$ 港幣 _____
Card Number 信用卡號碼： _____　Valid Through 信用卡有效期：MM 月 _____YY 年 _____
Name of Card Holder 持卡人姓名： _____
Signature of Card Holder 持卡人簽署： _____

Name of Donor 捐款人姓名： _____　Name of Contact Person 聯絡人： _____
Name of Sponsoring Organisation 贊助機構名稱： _____

Tel No. 聯絡電話： _____　Fax No. 傳真號碼： _____　Email 電郵： _____
Correspondence Address 地址： _____

Name of Receipt 收據抬頭： _____
- Receipts will be issued for all donations over HK$100 and are tax-deductible.
　所有港幣 100 元或以上捐款，將獲發收據作申請扣稅之用。
- Please send this donation/sponsorship form with your crossed cheque/the bank's receipt to：
　捐款表格、劃線支票 / 銀行存款證明，敬請寄回：
* Partnership and Resource Development Office, The Hong Kong Federation of Youth Groups, 21/F,
　The Hong Kong Federation of Youth Groups Building, 21 Pak Fuk Road, North Point, Hong Kong
　香港北角百福道 21 號香港青年協會大廈 21 樓 香港青年協會「伙伴及資源拓展組」

香港代表——運動・有一種信念

出版： 香港青年協會 The Hong Kong Federation of Youth Groups
訂購及查詢： 香港北角百福道 21 號
香港青年協會大廈 21 樓
21/F, The Hong Kong Federation of Youth Groups Building,
21 Pak Fuk Road, North Point, Hong Kong
電話： (852) 3755 7108
傳真： (852) 3755 7155
電郵： cps@hkfyg.org.hk
網頁： hkfyg.org.hk
M21 網台： M21.hk
版次： 二零一八年七月初版
國際書號： 978-988-77133-8-8
定價： 港幣 100 元
顧問： 何永昌
督印： 呂慧蓮
撰文： 潘德恩
執行編輯： 林茵茵、周若琦
編輯委員： 余艷芳、溫祖亮、謝少莉、卓家樂
實習編輯： 伍靖華、鄭嘉裕、盧曉彤、謝穎琳
攝影： 林霖、潘德恩、Panda Man、Olddog Wai
Kim Lo、Min Chul Kim、UNICEF HK/2017
設計統籌： 徐梓凱
設計及排版： 陳美光
製作及承印 ： 美力（柯式）印刷有限公司

Voices from Hong Kong Sports

Publisher: The Hong Kong Federation of Youth Groups
21/F, The Hong Kong Federation of Youth Groups Building,
21 Pak Fuk Road, North Point, Hong Kong
Printer: Magnum (Offset) Printing Co Ltd
Price: HK$100
ISBN: 978-988-77133-8-8

青協 App　立即下載

香港人

／撐香港運動員／